臺灣公共藝術學 I

黑色・公共藝術論

林志銘

目次

前言

一 公共藝術的定義與概念形成

以雕塑與壁畫為主的年代 *14*

從不談公共藝術的年代，到法令規範下的公共藝術 *16*

被「法定」框限的公共藝術制度 *19*

二

藝術與公共之間的辯證

由問題的思考，激盪出更多樣的藝術型態　26

藝術與公共間的相融與對立　30

藝術工作者的創作自由與公共藝術領域的專業要求　33

三

在觀念演繹過程中的理想性

時代演繹下，日趨複雜且多元的意涵　40

由個案的藝術創作到城市觀點的美學設計　43

為降低興辦困難與簡化行政程序的大修法　45

歷屆的公共藝術獎將成為未來公共藝術再發展的指標　49

四

當「建築」成為一種新公共藝術類型

漠視百分百的建築環境，重視百分之一的公共藝術 56

建築，如何成為公共藝術？ 57

五

公共藝術之所以不公共，問題出在哪？

藝術教育的不足、公共意識的缺乏成為公共藝術的隱憂 64

政策的理想面與審議機關的執行面 66

法定的超現實理想與執行作為上的差距 68

公共性論述下的空間權力 72

政府機關？藝術家？公眾？——由誰來認定的「民眾參與」？ 75

多元觀點的公共論述下，變形失焦的民眾參與 79

「藝術產業」觀點的民眾參與作為 81

六 人治觀點的公共藝術進行曲

藝術，是一種景觀工程？或該成為一種服務公共領域的方式？ 84

政府的公共藝術資產？公眾的公共美學環境？ 87

公共藝術設置反映出的城鄉資源差異問題 89

公共性觀點的公眾環境 91

另一種更長期的公共議題──管理維護問題 92

源於缺乏理性的母法，藝術行政的龐雜程序 96

理想觀點的學者專家制度設計 101

學者專家是公共藝術推動執行上的助力？還是亂源？ 106

位階崇高卻功能貧弱的審議會機制 110

少數人決定多數人的代議制度 113

高度「人治」觀點的公共藝術專業 115

缺乏配套的基礎教育機制，導致專家觀點獨大於公共領域 120

八　由消極消費到積極生產的基金制

七　法定公共藝術機制下所形成的市場商機

「專業」作為所形成的「市場」　124

「行政代辦」——因應複雜法令而產生的新產業　126

由學者、業者所形成的「專業」領域　131

由藝術專業到公共藝術市場「專業」　134

作品徵選的創作「專業」　136

由學者專家掌控的公共藝術市場　140

假創意的創作與弱化的藝術性　144

媚外的價值觀與要求上的雙重標準　146

法令定義的學者專家‧政府招標採購機制下的業者與教育者　148

九 「後公共藝術」的願景

由分散式的個案設置到統籌運用的公共藝術基金
理想觀點與實務執行面的「基金制」　159

單一個案的美學論述・整體環境規劃的未來願景　164

藝術之於公共，公共藝術應有何種角色定位　168

突破法令框架、學理式的觀點，轉化出人文發展上的產能　169

促進公共藝術作為城鄉美學再發展的能量　171

「去菁英化」的藝術行動觀點　173

節慶文化觀點下的公共藝術文化發展　176

透過藝術行動培養環境覺察與社會關懷的能力　179

基礎教育是公共藝術再發展的根本　182

學理上的公共藝術學系在於成為一門專業　186

讓「公共藝術」成為另一種社會行動的專有名詞　188

前言

源自於歐美國家的城市美學與藝術文化經營概念，在臺灣已超越二十年發展歷程的法定公共藝術制度，演化至今，早已隨著日趨多元的論述下，呈現出多面向的成果與觀點；但相對地，法令與政策、學者與產業界價值論點，在各自表述下，卻也模糊了在公共藝術在公共領域上的應有定位；因應文化、環保、教育……等不同政府部門的政策方向，而使這類與公共場域有關的藝術行為有著不同的名詞或定義，如：法定公共藝術所提出的「民眾參與」常被類比為「社區營造」，在教育政策下可能被定義為「美感教育」，環境保育政策下可能被稱為「環境改造」；除了政府機構常態性依法設置的個案外，基於城市行銷與推廣觀光所辦理的大型藝術節展覽活動，更成為近年來各地方政府的藝文政策主軸；各式地景藝術節或彩繪村，亦不斷出現於

各地；商業行銷活動更常於商圈街區以逗趣之裝置物件，來創造產品行銷噱頭……種種基於不同目的而生的「創作」成果，不但差異性難以區分，也造成人們的生活經驗中，對於公共藝術的價值觀點曖昧而混淆。就多數研究者的學術觀點而論，「公共藝術」字面上表徵的意義，自然在於多元人文觀點下的藝術美學，但就存在意義來反思與常民生活的關係時，「公共藝術」在多數公眾的生活經驗中，總有陌生與模糊的觀感，看似繽紛多樣的案例成果，公眾參與的意義與公民觀點，不僅片面、也十分淺層。法定公共藝術是政府長期發展的藝文政策，但其資源始終狹域化在服務政府機關內部人員或公開性有限的基地上，而無法將這樣的公共資源發揮到極致；多數人對於這類公共藝術的概念，即是將有形有體的視覺藝術物件置入於環境，完成後也鮮有人再去聞問；這些現象均讓臺灣的法定公共藝術，在政府部門、學者及廣域的相關產業界人士，在種種的自我定義而形成錯誤的認知與誤解，群聚效應的結果無形中讓公共藝術被侷限於與常民生活脫節的「專業」領域。

《公共藝術設置辦法》為政府部門辦理法定機制下的公共藝術設置；法

令綿密規範了政府機關的行政作業，但相對地，其程序中的複雜性，也令多數政府機關視與辦公共藝術為畏途，又基於在創作與行政等多面向的「專業」需求，更促使法定公共藝術儼然成為一種「特殊」的藝文產業；過於封閉於政府、學者、創作者與業者所形成的小圈圈，更因缺乏公眾參與的強度，導致公共藝術幾無公共性可言。公共藝術隨著政府建設成為一門常態性的藝文資源，但在投入經費每年節節升高的同時，對整體公共環境發展的效益卻依然隱晦不明。這些握有主導性且被賦予執行權力，被定義為專業人士的協助者，可能對於法令及相關程序並不熟悉，或者對公共藝術的認知多侷限於法令規範上的定義、無法掌握公共藝術的本質精神，其參差的素質反而成為在推動與發展上的問題製造者；法定公共藝術在臺灣發展上最大的問題關鍵，就在於法令授予學者專家極大的操控權力，使得原本應是公共性的引導者，卻成為另一種空間的霸權者。

　　每隔一段時間，中央主管機關總會透過對法規的微調來改善問題，但歷次的修法，始終均停留在舊有架構上去討論修正方向，基本架構始終都維持

以學者專家為操作核心，人的觀點，永遠都左右每個個案的方向與進退，光靠不斷地修法，真能有效解決種種複雜的問題嗎？發展公共藝術真需要法令來規範嗎？這些問題本質的關鍵，值得被再三叩問與省思，才能讓觀念不斷進化，並且找到藝術美學之於公共議題間，更具積極意義的依存關係。

就長期關注這個領域的研究者立場而論，由問題的發現到種種現象的觀察，與其定位為對於政策與制度設計上的拆毀性批判，更積極性的意義，更在於透過這些發展歷程中的問題省思，化為未來的改變力量。本書綜合法令規範中「執行」、「徵選」與「審議」等角色，剖析法定公共藝術制度與政策的種種問題，冀望能促使公共藝術一步步踏出再發展的步伐。而就改革性而論，政策觀點的改變，與其不斷透過修法，若能轉而改變整個政策推行的模式，不再侷限於依法設置、專家觀點等傳襲已久的框架，方能足以形成另一種新興型態；這也說明，公共藝術既在臺灣發展出以公共議題為主軸的型態，應如何強化其公眾觀點來形成推動的議題，真正將興辦對象，由專業把持回歸公眾主體，將會是促使臺灣公共藝術激發特色潛能的重要路徑。

11

公共藝術的定義與概念形成

以雕塑與壁畫為主的年代

早期，藝術在資本主義興起下而帶動私人收藏風潮，似乎也成為一種區分貧富與社會階層的物件；隨著時代的演繹，藝術之於公眾，逐漸朝向普及性發展，原僅存在於菁英階層的藝術品，開始公開展示於殿堂或街區廣場，得以被眾人所共賞，呈現出初始的公共性觀點。

臺灣公共藝術在概念尚未被定義與立法前，對於這項源於歐美的新藝文類型，在多數人的認知中常處於曖昧不明的狀態，舉凡公共空間裡的偉人雕像、動物造型、佛像之大型雕塑、戰後宣導愛國觀念與教化生活常識的壁畫，乃至於公益團體捐贈設置的大型鐘柱或紀念碑……等公共空間中的裝置物件，常是人們對於公共藝術在認知上的原型；多數公眾對公共藝術的理解，總是侷限於各種以視覺化物件置入公眾領域的類型，簡化思考為藝術物件與公共環境間的關係，無形中，不僅形成了一種框架式的生活印象，也導致公共藝術與常民生活之間常感覺遠距。在社會階級明顯、美感教育並不普及的年代，這些環境設施（物件）的呈現方式或價值觀點，雖然與當代所論

14

述的公共藝術有著極大差距；但就某種層面而論，這些物件也形成人們對生活領域的集體記憶，而在不同時空中擁有另一種公共性意涵。

也有研究者認為，臺灣知名馬賽克藝術家顏水龍一九六一年在台中體育場牆面上的《運動》、分別於一九六四及一九六六年在臺中太陽堂餅店的《向日葵》與臺北日新大戲院的《旭日東昇》的壁畫創作，以及一九六九年在臺北劍潭公園完成的《從農業社會到工業社會》等壁畫作品，加上同時期以楊英風為代表人物的環境雕塑，均可以被歸納為法令實施前的臺灣公共藝術雛型，這個概念明確地為該時空背景下的公共藝術，提供了一種最草創的觀念定義：放置藝術品的公眾場域，就是一個戶外美術館的分身，由美術館搬到公眾場域的藝術品即是公共藝術。由平面到立體，雕塑型態的藝術，可以其抽象概念來引導想像，亦可採以具象型態來詮釋議題；在公共藝術概念開始被引進國內後，各式材質的雕塑等視覺藝術，幾乎就是作品型態的主流，久而久之，也形成人們總認定公共藝術就是「雕塑」的刻板印象。在這個時期，得以被存在於廣場、重要交通據點等公共場域的藝術

品，仍舊維持著崇高的姿態，宣告出環境美學的價值詮釋，所談論的公共藝術，對於「公共」的概念僅是針對「場域開放性」的統稱，並非完全建立在以人為主的「公共」議題基礎上；對於普羅大眾而言，這些藝術物件即便進入公共空間，仍然被一種無形的距離感，而被隔絕於人們的真實生活之外，人們甚至在生活場域中處處相遇也可能從未意識到它們的存在。

從不談公共藝術的年代，到法令規範下的公共藝術

回顧臺灣公共藝術之於文化藝術政策的形成，大約可溯及一九八一年所成立的「行政院文化建設委員會」（今文化部）時代，這個隸屬於中央政府的文化機構，草創之初，希望廣納意見來形成具體的藝文培育政策，在藝術產業人士與學界的呼籲下，建議政府引入歐美國家已實施多年的公共藝術政策，為國內藝術創作者開闢一條較為穩定的出路；另則，當時正值臺灣經濟起飛的年代，如何提升城市的價值、改變僵硬呆板的城市景觀，自然成為政府的施政重點，透過公共藝術政策的形成，更期能藉由藝術來創造環境的美

16

學性，以提升臺灣作為國際城市的文化水準。

由文建會提出的「文化藝術發展條例草案」，以政府機關興建之建築工程經費為標準，明定另需編列建築物造價之百分之一預算做為採購藝術品的經費；於一九九一年提送立法院並獲通過後，隨後兩年，《文化藝術獎助條例》及施行細則也陸續通過，明文規範了「公有建築物所有人，應設置藝術品，美化建築物與環境，且其價值不得少於該建築物造價百分之一。」自此，政府重大建設與各機關興建房舍建築工程，均需依此法令辦理公共藝術。只是，何謂公共藝術？又該如何辦理才是正確的方式？程序上應如何進行才合乎規範？有了母法但卻始終沒有明確的作業標準，這樣的問題，也讓許多政府機構持觀望態度。

文建會在一九九三年開始編列經費以推動「公共藝術示範（實驗）設置計畫」，至一九九八年陸續與九個縣市之文化中心合作完成了「示範點」，幾年下來，歷經了在各地實驗性的操作經驗，逐漸激盪出初步的公共藝術

17

操作程序。早期各縣市政府多未設立文化部門，如臺北市就以都市發展局作為發展公共藝術的主要部門；後隨著市長由官派改為民選，市政團隊將藝術文化列為重要政策項目，於一九九六年開始成立「臺北市公共藝術諮詢小組」，計畫以公共藝術為重要之城市美學政策，緊接著於一九九七年臺北市政府宣告當年為「公共藝術元年」，二〇〇〇年成立文化局後，自此包含公共藝術等藝文事務，開始由都市發展局轉移至文化局專責辦理。

到了一九九八年，文建會結合「示範點」經驗，參酌臺北市的操作模式，頒佈了《公共藝術設置辦法》，將法定公共藝術之興辦過程，訂出全國各政府機構在個案之「執行」、「徵選」，與中央、地方縣市的「審議」之「三級」機制，同時也規範出公開徵選、邀請比件、委託創作及評選價購等四種作品報告書及設置完成報告書等三階段文件，提交縣市（中央）政府首長所負責召集的審議會，形成嚴格的「三審」機制。「三級三審」機制確定了日後政府機關辦理法定公共藝術的操作標準，卻也在未來各地機關興辦作業

18

上，開啟了一條漫長且難行之路。

被「法定」框限的公共藝術制度

「公有建築物應設置公共藝術，美化建築物及環境，且其價值不得少於該建築物造價百分之一。」《文化藝術獎助條例》為法定公共藝術之母法；看似簡單明瞭的條文，隨著各地各部門的具體實施，各式各樣的問題也開始排山倒海而來：公有建築工程經費（直接成本）的高低，直接決定了公共藝術的經費規模；在機制上，僅認定「公有建築」，並不考量場域或社群的需求性，這些盲目且缺乏理性的母法基礎，難免就形成地點的合適性、設置目標與經費預算是否平衡，或者個案屬性與基地是否適宜辦理⋯⋯等種種疑慮與潛在問題，如：垃圾、污水處理場地、公墓設施、設置於偏僻地區的訓練場、不對外開放的各式國家實驗場域或軍事基地⋯⋯等各式「公有建築」，在不區分屬性、經費規模與場域適切度等條件下均需「依法設置」！嚴重缺乏通盤檢討與因

地制宜的機制，這也是法定公共藝術引發諸多爭議性的開端。

多數政府機關在興辦的觀念上，將公共藝術設置視為一種「採購」藝術品的「消費」模式，也如法規條文所述，其目的就僅在於「美化環境」。就公共性而論，一個講求公共議題的環境或美學政策，為何需以強迫方式來與公有建築產生直接性的聯結關係？當代講求的是具備整體美學觀點的建築環境，但法令主張的是用藝術「美化」環境，若建築本身已具美感，是否還需硬性設置藝術物件以創造環境美學？相反地，若建築師以百分之百的經費做出缺乏美感的建築，即便再多編列百分之一經費，引進優質的藝術創作，其實也難以改變環境的負面發展現象，更遑論藝術創作所追求的自明性本質，並非得以完全符合普遍公眾的視覺美感。

這套由中央政府部門所制訂的母法也規範了罰則[1]，僅要未依法設置或設置金額未達法定標準，均需處以罰鍰，不僅可以連續處罰，且機關負責人也將報請行政處分。只是由施行迄今，主管機關多僅以道德勸說方式，要求轄內單位及地方政府需依法設置公共藝術；也因未有過具體懲處案例，諸多

地方文化主管單位反誤認為法定之公共藝術設置並無罰則；若延伸到整體法令面的探討，更可發現公共藝術各項作業環節上的規範，都在無法有效管理的現實下，自行解釋適法性的情況普及，甚至根本不依法辦理的狀況更是層出不窮。當公共藝術成為一種強制性的依法辦理事項時，本質上就已註定藝術將失落於公共的宿命；「1%」之公共藝術條款，在立法之初就源於非理性的訂定標準，而讓這門缺乏邏輯思考的法令，演化成一套儼然是「惡整」興辦公共藝術之各政府機關的慢性災難。

法定公共藝術在制度上，基本上可分別由「人」、「事」及「環境物件」等層面討論。在人的成分上，包括接受者（廣域的公眾）、提供者（興辦機

1　對於公部門單位未積極配合設置的懲處，雖有法律位階之《文化藝術獎助條例》，與其下之行政命令──《公共藝術設置辦法》加以規範，但在現行法規下，當公部門單位未配合設置公共藝術之事實成立時，對於單位之相關部門主管，將只需接受違反《文化藝術獎助條例》條文規定中十萬元以上五十萬元以下的罰鍰，罰則則輕微，且後續是否仍須依法照辦仍無具體規範。

構），計畫的指導者及定義上的審核者（學者專家）。法令賦予專業人士在操作執行上的權力，卻也限制了藝術創作專業領域的多元思考；公共藝術之所以難以進展，甚至衍生更多的爭議事件，其中關鍵的問題，就在於：無論是政府機構、學者與專業人士皆習慣侷限於法令觀點，來面對公共藝術在演化上的可能性；這種思考上的自我設限，造成公共藝術的存在意義，僅在於依照法定程序、按法規定義下的專業模式所完成的樣版式成果。另一方面，在各自為政的政策主導與經費支配方式下，同樣是以藝術進入公共場域的行動，卻因為不同政府部門與政策上的訴求差異，而區分成不同的名詞定義，因此，以藝術美學作為推動策略的社區營造與環境保育，均不稱為公共藝術，甚至無論是中央或地方政府文化部門，在非法令規範之外，推廣出以公眾為對象的各式藝術活動，也幾乎不被稱之為公共藝術；這些現象明確說明了，法定的公共藝術被框限於「法」本身、缺乏靈活運用的操作觀點與政策作為；不同政府部門的政策，也因與「法定」公共藝術做出區隔，在缺乏彼此串連與整合下，導致公共藝術在人們的概念上總是模糊不清。隨著觀點

與定義辯證，既標榜多元的公共性，但實質上卻又分別透過相關法令規範、政策方向，而有不同名稱的多面向成果，這些成果，理應足以標示出公共藝術在臺灣的發展特質，但又因部門政策的區分，形成不同的名詞與定義的界定。

二

藝術與公共之間的辯證

由問題的思考，激盪出更多樣的藝術型態

立法實施之初，公共藝術政策的訴求，著重以「藝術品」於公共場所的普及化來提升環境品質，並透過政府資源提供藝術工作者更多創作機會；藉由這樣的機制，也讓原多屬私領域的藝術創作開始有機會走進公共領域。曾經，這種被視為「走出美術館的藝術」有如被扛出廟宇的神祇，其崇高與艱澀難懂的印象，常讓人認為藝術就是一門高深莫測的專業；無法理解藝術語言，是源於自身美學素養上的不足，這樣的認知，促使多數公眾面對設置於公共場域的藝術品時總感覺自卑，而鮮少存在彼此的對話或互動，更難在日常生活中與這些藝術物件產生聯結。

隨著政治環境改變，對於公共性相關議題的論述也越來越開放且廣域；這些思維的改變，促使許多學者開始思考公共藝術的精神本質及應有的構成概念，認為它不僅應突破集權、私有化，更應該強調公有性。立法後出現於條文中的「民眾參與」，也讓許多參與公共藝術創作的藝術工作者在創作以外，開始學習如何面對「分享」創作過程、與公眾族群產生對話等互動操作

模式，甚至在作品進入到公共領域過程中，所需歷經的「專家」指導創作與承受種種可能的批判言語，以及應對漫長的行政流程。當藝術與公共兩議題必須相對應時，藝術原本存在於「殿堂」的傳統位階，在日漸升高且多元複雜的公共性要求上，突然必需走入街頭，擔負起創造視覺經驗、述說在地故事的責任，或提供公眾使用……等多面向的功能意義，兩者關係的交織、對壘關係，逐步開啟了「藝術性」與「公共性」兩議題間的彼此辯證，有人主張藝術的價值就在於創作上的自我與純粹性，過於強調公共，顯已侵略且降低了創作的原始價值，但也有人堅信，沒有公共思想的作品，就不具進入公眾場域的資格。

這些論點也開始由人與環境之間，擴張出更多「公共」面向的討論，來重新檢視公共藝術於公眾生活場域的存在意義；許多人認為：藝術之於公共，不在於服務少數階級，而是立基在多數公眾的生活與環境上的共有與共創，因此，這是一種不區分社會階級的真實平等；於公共性的發展目標上，更在於廣泛性的公眾參與行動體現，強調對話與互動，進而讓公共藝術由生

活環境的標示，藉由型構過程，建立起共同體觀念的地方意識。但也共存著

另一種觀點，主張應以藝術市場分配的方向來解讀：相對於早期以少數權力者的主張決定創作者人選、公共場所的擺放機會或得以被典藏的榮耀，公共藝術應該開放創作市場，讓更多的藝術工作者都可以獲得公平均等的機會；一個讓所有藝術界人士都可以在自由意志下，去參與任何政府機構或重要公眾場域的公共藝術創作，就是一種具公共性的藝術政策；更有些學者直接指出，藝術物件既以公共為名，那就不該侷限於特定對象或地點。

多數人將公共藝術定義為「擺放在公眾場域的藝術品」，但問題的關鍵在於，是否僅要將藝術品設置於公眾場域即具公共性意義？何種創作理念才可全然符合公共內涵？什麼樣的價值標準，才能同時既維持藝術性，又能兼顧公共性？這個標準將由誰來論定？而提出論點的學者專家，又如何確定自己具有代表公共的決策權？事實上，公共藝術在學理上該如何定義，並非公眾所關心的問題，在普遍的認知中，公共藝術的形式呈現上，可與公眾產生互動行為的藝術創作、具物用價值的環境物件（如街道家具），

甚至是以簡單的美學、童趣性或具幽默感的藝術型態，反而更能接近常民生活領域；二〇一三年荷蘭藝術家Florentijn Hofman所帶入臺灣的「黃色小鴨」（Rubber Duck）風潮，就是一種受民眾歡迎的典型範本，其引發的熱潮說明了一般公眾最能接受的，多是討喜易懂，不需艱深意涵及形式表現的物件；藝術的抽象性無法表達，但討喜的視覺構成卻不需過多的言語，這樣的價值思考面向，也間接地影響了部分公共藝術個案的徵選訴求，進而常見其色彩豐富、形體生動親民的藝術型態常能獲選。

在創作上，集聚住民的意見、反映在地環境特質或是邀請參與協同創作，都可能使作品在完成後產生共鳴與認同，甚至隨著時空的變遷，而漸漸演化出更多元的觀點。因此，藝術之於公共場域，應以何種姿態來親近公眾，進而建立互動、產生認同，才是在公共藝術操作上應具備的基本思維？隨著公共藝術的發展，藝術之於公眾領域的介入模式，不僅逐漸跳脫單純的藝術創作，更在藝術創作領域開始產生不同見解；對學校而言，藝術可能成為一種美感教育的機會；對於許多政府部門來說，除了依法行政興辦，

公共藝術的設置目的也在於成為一種柔化環境的工具；在多元價值面向下，也讓議題的討論，向外擴張至空間（如：都市景觀、建築空間）及人文科學（如：社會學、教育、文化……等）各領域，透過不同知識領域，來探索與檢討藝術介入公眾環境的種種利弊與意涵。

藝術與公共間的相融與對立

由政策推動初期發展至今，討論、研究公共藝術的相關議題，不外乎多圍繞著「公共性」與「藝術性」兩大主軸；也因此，長久以來，公共藝術在論述上總被分割為「公共」與「藝術」兩部分；在內容的組成上，也被區分為視覺藝術物件的主體，與附屬的藝文活動軟體；公共藝術由構成過程到成果意義，都必須是一種營造生活環境美學實踐的協同參與過程。

隨著參與公共藝術事務的學者專家屬性日趨多元，越來越多學者主張：公共藝術之所以為公共藝術，其價值的關鍵便在於「公共性」，但何種具體作為才合乎公共？公共藝術所講求的公共性，就社會議題的學術理想而

論，因為「公共性」的訴求，「藝術」自然就被界定為服務公眾的策略或手段；在操作的理想性上，多聚焦於產出過程的公眾參與度；基本上，僅要能獲取最大的公眾利益、公眾認同與共識，那就是一種不需任何約定，但卻能自然地共有共享的必然結果。然而，不同領域的學界或藝術產業觀點，在認知上其實存在著部分疊合卻又不盡相同的價值觀點；且就操作面而論，對於這種既被歸納為一種創作專業，卻又需跨領域地具備辦理藝文活動或公眾服務等多項能力，加上對象、場域屬性的差異性，訴求上的多元價值觀，讓人不禁疑惑究竟需要達到何種標準，才得以稱為公共藝術？在這樣訴求下，公共藝術還可以被歸納在藝術創作的討論範疇嗎？

一段時間發展下來，在公共藝術創作上所要求的，似乎漸漸不在僅於個人的創作價值觀，如何成為群體、族群等特定對象的服務，或聯結他們的參與，來成為一種公共論述，公共與藝術整合後，該如何呈現出新的論述觀點，逐漸在此領域中被廣泛討論；公共藝術在日趨多元的觀點與操作引導下，也逐漸由實體作品的創作，發展成為綜合著視覺物件與活動軟體，一種

特殊的整體規劃型態；這樣的獨特性，將公共藝術從一般純藝術創作的專門領域區隔出來，而演化成為一種特殊的「藝術設計」；但就藝術創作的專業性與價值信念而論，「創作」當然不等同於設計，藝術的特質在於創作本身的純粹，而設計的本質在於針對問題來提供出解決對策。但這樣的論點也可能引發兩個極端的辯證：公共藝術似乎迫使藝術工作者無法再回歸到創作的純粹；於是，要參與公共藝術，是否應放棄自我的創作信仰而投向另一個截然不同的領域？或是要求公共藝術應捨棄其複雜的公共性主張，讓藝術回到僅提供公眾欣賞的單一價值？前者反映出公共藝術於當代的演繹觀點，後者則回歸到立法當時關照藝術創作的初衷。

不同領域的學者間，有的強調藝術性應受尊重，亦有主張公共性應導一切；有人主張公共藝術是由美術館走向公眾場域的藝術，藝術本質並不會因場域改變而失去；也有人認為由公眾場域裡的公共藝術與美術館的純藝術有著截然不同的屬性；不少學者則主張：既名為公共藝術，就需兼具公共與藝術兩項特質。藝術領域的學者多強調的是維持且尊重創作本身的個別性，相

對的，主張應彰顯公共性的學者，期待著創作者透過作品去深度詮釋土地與人，甚至認為藝術若非建構在一定的公眾基礎上，就沒有存在公眾場域的價值；這種概念下所論及的公共性，在於打破社會階級，不區分貧富與族群，期能建構出一種屬於公共場域與住民所共享的空間美學。顯然，在同質與異質之間，兩種價值常呈現出各自論述的兩條平行線。公共藝術僅能是視覺物件，或者可以其他的藝術形式來呈現？這些型態定義上的問題，扣合著「公共」與「藝術」兩者間的討論迴圈，似乎始終都難以尋求到符合眾人認同的完美解答。

藝術工作者的創作自由與公共藝術領域的專業要求

對於多數創作工作者而言，無論公共藝術在創作型態與價值表現如何演化，就藝術的信仰來說，創作原本就屬於一種全然表達自我理念的純粹性；因此，如何讓自己的作品在公眾場域中佔一席之地、積極塑造出能被公眾崇拜的作品、讓多數人敬仰，才是創作上的核心價值；就藝術養成的價值而

論，透過個別的美學語言、創作元素或技法，純粹地表達出自我的論點與見解來形成作品，即是創作本身的存在意義與價值，這些並不需要依循著他者的認知、場域的性格或內容，來指導作品該如何呼應與接近權力者所認知的理想值。藝術工作者如何捨棄自我的創作理念，去產出缺乏獨立思想的作品？這種自我彰顯的創作態度，雖然看似與公共性訴求相悖，但反過來說，藝術究竟可以何種方式服務公共？藝術工作者又如何在完成自己的創作之外，具有完成社會服務或教育使命的能力？一個稱為「藝術家」的人，或一件被稱為「藝術」的作品，又如何有超然的能力，去論述或定義一個地方、一座城市的美學或文化性格？公共藝術可以提出公共論述，但公共議題的形成，卻不一定需要藝術物件才得以述說。

不少藝術評論者就藝術創作的立場，主張創作的純粹度是作品的存在價值與意義，意即藝術是純粹的個人思想表達，創作本身是具深度表達與對話觀點的介質，公共藝術雖可將藝術鑑賞普及化於公眾，但公共議題不應干擾創作理念。但就法規與程序面而論，由官方依法興辦的公共藝術，不僅於創

作上需受到各種主客觀評斷，以符合公共議題的討論精神，藝術物件在製作過程上更須面對現實的工程技術問題，除要完成自己的作品，更需確保作品於公共場域中，得以兼顧具美感的觀賞功能、使用安全、在材質與構件上，也都應具備抗氣候性的能力。雖然也有部分創作者的藝術創作理念便以公共議題為基礎，並講求與社會的互動關係；這些相較美術館展示更為繁複的要求，總讓許多參與公共藝術的藝術工作者倍感委屈。不少以環境、文化或社會學背景的學者更直接認定，藝術工作者要由純粹性的藝術創作轉入公共藝術製作，就必須接受截然不同的理念價值，而非堅持本位去思考藝術進入公共場域的定位。然而，接受傳統視覺藝術訓練的創作工作者，在這類始終都是伴隨著多元公共論述的特殊創作場域中，究竟應如何找到自己的創作定位？

相對的，也有越來越多的學者專家認為：一件優秀公共藝術作品必然擁有豐富的層次，不該僅是維持藝術家個人的作品表現，也非限定於藝術或環境等單一特定層面，視覺藝術的成果，基本上，必須能符合多數公眾的價值

觀，進而論述出多數人有所共識的公共性議題，甚至得以透過藝術表現，去凝聚起新的價值觀與公共議題。這些不同面向的辯證觀點，其實都不約而同地說明了公共藝術原本就不應被視同於純藝術來討論，而是一種透過對群體的生活經驗或公共議題，在合適的機會與問題意識上，以具集體性的藝術行為基礎，去提出回應或形成共識的一種對策。

三

在觀念演繹過程中的理想性

時代演繹下，日趨複雜且多元的意涵

對於公共藝術的討論，在公共論述上，當然不僅在於人的議題，也在於場域的公共性，講求的是生活、環境與藝術之間的關係。但何種藝術進入到公眾場域方式，才足以被認可為具公共性的環境藝術？廣域來看，這樣的環境美學，可以藝術「創作」或是空間「設計」來達成；就範圍而論，舉凡公眾環境的街道家具、景觀、花藝設計等……任何一種透過設計（創作），以不同形式發生於公眾環境的美學作為，均可以被歸納為公共藝術的範疇，這樣的定義性，實已超越單一的藝術創作本身，進而含括到工業設計、景觀、空間規劃等範疇；而這類的環境美學構成，其實是可以透過一定程度的公眾參與、討論過程，來讓存在於環境場域中的藝術具備地方情感與可閱讀性。

觀念的普及化趨勢，由政府機關的法定設置到民間商業活動，生活場域中越來越多元且常見的美學物件，似乎也讓存在於公共場所裡的藝術（或類藝術），擁有越來越多樣性的呈現型態功用性；多元發展下，幾乎任何一種泛設計、創作的方式，僅要具備場域與形成過程的「公共」成分，都可能被

歸納為類公共藝術；相反地，什麼不是公共藝術？似乎形成另一向度的省思。

隨著日漸廣域的類型呈現，公共藝術再發展的理想，開始由消極的「美化環境」觀點提升到「環境經營」的思維；藝術工作者的角色，也由「被照顧」與「被保障」的消極性，轉化為環境美學的生產者；隨著時代的演繹，由靜態的雕塑物件到動態的互動裝置，日趨多樣的藝術型態，更促使藝術之於公眾，在視覺觀感與場域特質的表現上產生豐富的閱讀性；數位、機械⋯⋯等更多樣性的媒材，讓創作型態由靜態的雕塑、裝置等視覺藝術，擴大到影像、數位多媒體、機械裝置⋯⋯等多元之藝術型態，為環境提供各具其趣的風貌；作品形式由過去大量的雕塑、美術逐漸擴展為裝置藝術，甚至亦可能是廣義的環境設計、影像、視覺設計或社區活動等型態，漸漸發展出總合著教育、表演、展覽、集體創作、文創等多元內容的新類型，也逐漸突破靜態的視覺藝術型態，發展出豐富的公眾「參與」、物用功能上的創意；在藝術與人的關係上，開始從單向的觀賞（展示）性，到強調接觸的互動

性；讓公共藝術由「物件設置」，擴張為總合著軟硬體的整體規畫，以特定公共議題為操作核心的生活美學「事件」。

公共藝術由作品設置演變為藝術計畫的概念，更漸漸被要求成為議題論述者，以肩負起傳遞地方史論、產業推廣效益的重任，甚至需具備物用價值或是以環境改造、街道家具等硬體設施……等環境服務物件等型態呈現，來定義「公共」的多元可能性；只是越來越多面向的存在意義，卻也逐漸形成挾制創作意志的嚴苛條件！公共藝術在創作上，當然可以努力成為常民生活的一部份，但事實上，以其有限的尺度與影響力，並無法無限上綱地擴大到去改變、創造出一座城鄉區域的總體環境觀感。許多時候，學者觀點的公共藝術，不是加重了公共藝術的重擔，就是神格化藝術本身的價值、膨脹了公共藝術之於城鄉環境美學的功效，但相對的，隨著人文與環境觀點的演繹，公共藝術是否僅能停留在微淺的「美化」性，而無法再激發出更積極性的意義？

由個案的藝術創作到城市觀點的美學設計

推動多年後，參與公共藝術的學者專家及藝術團隊，在屬性雖然變得更為多元，但過於繁瑣的興辦程序，始終都致使公共藝術行政作業上，存在著一定程度的困難；如何進行改革，逐漸成為政府與產、學界的共識。一種突破傳統雕塑或靜態視覺藝術物件，被稱之為「計畫型」的公共藝術型態，在改革派學者的推動下，約在二〇〇〇年之後開始嶄露頭角，較具變革性的案例即是分別於二〇〇一及二〇〇二連續舉辦的「臺北公共藝術節」；當時，為改革不具公共性的基地屬性與場域特質，臺北市政府文化局將兩處污水處理廠之公共藝術轉移至地區公園與社區鄰里，以「親水宣言：城市文明與公共空間藝術新體驗」為策展計畫主軸，推出第一屆臺北公共藝術節，緊接著於大同區推出主題為「大同新世界」的第二屆臺北公共藝術節，希望透過這些藝術計畫，一則期能融合軟硬體的多樣性規劃，開放廣域群眾參與的機制，標誌出「以公共引導藝術」的方向，引領公共藝術在因地制宜面向的省思，再者，也藉由創新的城市節慶，提出了公共藝術在呈現方式上更多元多

43

樣的可能。連續舉辦兩年的公共藝術節，其中不僅包含了表演藝術，甚至嘗試引進社區總體營造概念，作為整個公共藝術設置計畫的操作模式，除展現出地方政府帶頭挑戰中央法令的革命性，也是臺灣公共藝術史上，首度跨越了單一的視覺藝術，融入多項表演藝術活動，聯結永久設置與短期展覽，強化與社區產生緊密聯結，進而擴張出更寬廣的想像邊界；自此，公共藝術的公共性，也在這些案例的推廣下有了更多元的討論；這些成功的經驗，無形中也影響了二〇一〇年的大規模修法。

這樣的「改革」思維與價值導向，逐漸激盪出住民觀點與公民意識的思潮，間接帶動了對公共性層面的深度思考，讓公共藝術不再僅是將藝術品放置於公眾場域的作為，甚至轉而強調美學物件、藝術工作者與公眾之間的互動與參與，同時也促使公共藝術在環境中的物用價值開始有所改變。企畫者試著去改變長久設置的思維，轉而嘗試臨時性的藝術裝置或是表演藝術，改變了原本對藝術品所期待的「恆長性」及「具體性」；甚至也嘗試引入如社區總體營造觀念，去探討不同價值思考下，種種生活藝術的可能性；前者

不僅明顯脫離了法令以「視覺藝術」為主的觀點、突破了法令賦予公共藝術對於「環境美化」的功能性使命，及五年不能變動的限制；而後者更以綜合「設計」的概念，突破了原本法令定義的「美化環境」，與長久以來侷限於藝術創作的範疇。漸漸地，公共藝術除了創作本身的自明性外，如何建立與公眾間的對話，更形成了公共藝術工作者一種自發性的社會責任感。

為降低興辦困難與簡化行政程序的大修法

公共藝術的類型與呈現，不斷突破既定框架，激盪出一波波革新思維，越來越多藝術工作者與學界人士，對於既有的行政程序更提出諸多質疑，中央主管機關陸續透過各式各樣的論壇與講座會議等方式來廣納意見，在全國各地召開上百場會議，邀集學術、業界等相關領域人士，就公共藝術與環境的議題、數量與品質的檢討、作品維護管理觀念、推廣教育的成效性，不良案例與退場機制……等多面向的課題進行討論；大幅修法，似乎形成產、學界與政府主管部門的最大共識。

45

《公共藝術設置辦法》自一九九八年立法公告實施以來至二〇一六年間，約歷經了五次以上大小不一的調整，歷次修法主要的動機，除期能降低興辦的問題外，也反映出公共藝術在官方價值思維上的變化，其中以二〇一〇年的修法，在內容結構上有較大的調整，其主要的變革為：大幅簡化行政程序，也將原本的藝術物件的「設置」觀點，從母法原本的定義2，擴張為廣域的設置「計畫」3，將過去多數人認定的設置公共「藝術品」，開始轉變為兼具多元多樣的「藝術計畫」，在操作概念上，也由作品設置（Artistic work establishment）轉換為公共藝術計畫（public art project）；另一個重要的觀念改變，就是將原本被附屬「設置」於建築環境的藝術物件，擴大建築本身就可以是大型的公共藝術，也就是得以將建築本體視為一種新的公共藝術類型；這些觀念上的變革，讓臺灣公共藝術的發展上，透過新的法令名詞來帶動觀念的改變，去扭轉長期以來公共藝術是靜態視覺物件的刻板印象。

　　法令觀點的改變，也為這類公共藝術領域帶動出更多面向的創作思考：原本以視覺藝術為主的呈現方式，轉為在藝術物件的創作外，更結合著美

感教育、公眾參與活動等，統合著硬體與軟體的綜合創作模式；在創作執行上，也由個人的藝術創作，演化為總合著視覺藝術、藝術教育及社區營造等異質結合的專業企畫型態；在人的屬性上，無論創作或學者專家類別，由原本以藝術領域為主，逐漸加入建築、工藝、文創或視覺設計……等日益多元的知識領域，促使公共藝術藉由更創新的思維與操作模式，去激發出更多樣性的論述觀點。

這些透過修法所提出的概念，激發著公共藝術設置開始導向更多元的呈現型態與公眾參與方式；在行政程序上，也致力讓《公共藝術設置辦法》不再與《政府採購法》等相關法令有所衝突；將原本的「執行」與「徵選」放寬為可由相同的成員擔任，搭配授權地方政府所召集的「審議會」，將原本

2 《文化藝術獎助條例》第九條第三項：「前三項規定所稱公共藝術，係指平面或立體之藝術品及利用各種技法、媒材製作之藝術創作。」

3 《公共藝術設置辦法》第二條：「本辦法所稱公共藝術設置計畫，指辦理藝術創作、策展、民眾參與、教育推廣、管理維護及其他相關事宜之方案。」

三級機制簡化為兩級；並將設置計畫、徵選結果與設置完成等三份主要文件，除保留「設置計畫書」仍需獲審議會同意外，其後之「徵選結果」與「設置完成」兩份文件，均可轉由文化部門（審議機關）依法完成核定與備查等行政程序，不需再交由審議會決策，大幅簡化了三級三審的作業流程。

在經費規模與執行層面上，也提出了讓三十萬以下的小額個案，在不需經由學者專家主導下，興辦機關得以自由思考與發展的模式，以創意結合教育活動的操作型態，彰顯出地方人文特色的主題，將設置計畫的操作主體回歸到興辦機關本身，確保興辦結果更合乎實際需要；這種自行辦理的教育推廣方式，似乎也宣告法定公共藝術開始嘗試著由複雜的專業主導型態簡化，鼓勵興辦機關可以規劃與執行適合自己的公共藝術。為了刺激公共藝術的多樣性，新法除兼顧有形的視覺藝術，也開始調和軟性的藝術教育及其他活動，以推廣更多元的視覺呈現與活動方式。

為了促進公共藝術設置與建築環境整體思考，修法後，規範與建築師簽約三個月即需成立執行小組，同時也開放了建築本身就可以成為公共藝術

的一種類型；另一方面，為保障藝術工作者的基本收益，明文規範個案預算中，需保留設置費之百分之十五做為提供獲選作品的創作費，除了讓有意參與公共藝術的藝術工作者獲得基本的保障，也期能激發鼓勵參與的意願。興辦機關在面對複雜難懂的行政程序中，可另外透過政府採購法的勞務採購機制，由公共藝術經費另提撥行政費用來全程委外辦理，以大幅降低政府機關辦理公共藝術的難度。對於以公共藝術為主要業務的個人或團體來說，這些改變更讓市場環境充滿利多的氛圍，吸引越來越多人相繼投入；除了藝術相關行業或工作者外，也讓原本以專家身分經常協助個案的執行、徵選及地方縣市審議委員轉投入這塊市場，在法定的公共藝術領域中，形成了多重身分之「專業者」角色。

歷屆的公共藝術獎將成為未來公共藝術再發展的指標

為正面鼓勵政府機關與參與公共藝術創作的工作族群，文建會（今文化部）於二〇〇七年開辦了「公共藝術獎」。綜觀歷屆之公共藝術獎，由作品

推薦過程乃至評選結果，多偏向於以環境美學為主題之獎勵策略，以正向鼓勵替代興罰，希望能提升公共藝術在興辦、創作等面向的品質。

幾屆下來，多數得獎個案反映出幾個特質：在設置點上多偏向於都會區、設置經費多在數百萬元乃至上千萬元之間；一組多件的作品型態，在評選上也十分受到青睞。這樣的成果，似乎顯現出大者恆大（高經費規模、型態多樣、作品數量多）的價值取向；所謂最佳興辦機關，卻可能是挪出設置經費，透過行政代辦公司委辦的成果，或是因建設需求而伴隨著業務需要，而有較多機會興辦公共藝術的機構。相對於偏遠地區或較低設置經費之小案，在先天條件與資源相對不足的景況下，實難在這樣的獎勵機制下受到鼓勵。參酌公共藝術年鑑之官方統計數據，經費在一百萬以下公共藝術設置案，約佔有六至七成，且多分佈於都會區以外之各城鄉地區，偏鄉地區在經年幾乎無建設項目之景況下，更幾乎無設置機會。

綜觀歷年所被推選出的得獎案例，無論藝術性、在地觀點、對於公共議題的回應或公眾參與的內涵，多數作品素質偏低，導致這類的競賽常趨向於

50

消極選出「不算太差」的作品；但這些獲選獎項的個案，無形中卻可能成為未來個案的參考典範，間接造成公共藝術的演進更難以朝向優質化發展。這項應以全國公眾觀點為價值取向的美學評定，擔任評選的專家學者是否具代表性？對於全國各地的公共藝術環境背景與條件，是否充分了解與熟悉？

加上每屆的參選作品，已是在全國各地累積了兩年的個案，各有不同的生成條件與背景，對於每個參選個案形成的過程，也僅能透過有限的影像記錄與文件內容，來作為評定優劣的判斷；若僅是以學者專家的小眾喜好，以個人價值思維來評定，則公共藝術獎的視野與格局就顯得十分侷限。

全國性的公共藝術獎，著眼的應是公眾議題的形成動機與過程，所以冀望透過各類型的「民眾參與」，來閱讀與檢視其公共性的內容。雖然，設立公共藝術獎的目的，在於鼓勵政府機關辦理出優質的公共藝術，但操作模式卻也如同一般公共藝術個案設置一樣，多侷限於「公部門」本身的參與，推舉與評比過程也與公眾無關，普羅大眾幾乎無法有參與、表達意見的機會，這也讓每屆獎項的評選結果，難以反映出真實的公眾觀點，而讓這個原本在

於藉此宣傳與擴大參與面的機制，閉門造車地封閉於政府機關與長期參與這個領域的小眾，導致多數公眾對於這個獎項缺乏參與熱忱甚至一無所知，在觀感上，更認為公共藝術是官方與藝術專業領域的事，態度上自然顯得事不關己。公共藝術存在的價值，應是由學者或相關業界所認定？或在於公眾對於公共環境在美學議題的回應性？回歸到公共藝術本質的省思：隱沒在各鄉鎮的小型個案，是否應更被關注與討論？如何在不同個案之先天條件下，去獎勵在興辦程序、創作與有限經費均有難度的情況下，公共藝術設置計畫，可以如何締造出符合具實質的公眾價值與美學觀？透過何種過程，可以讓公眾由置身事外的被動參與，化為自發性的永續經營意願？均是這個獎項亟需思考的目標。

四

當「建築」成為一種新公共藝術類型

漠視百分百的建築環境，重視百分之一的公共藝術

「公有建築物應設置公共藝術，美化建築物及環境⋯⋯。」就母法的立法觀點而論，建築物與環境為何需要美化？若公有建築與其環境本身缺乏美感，其始作俑者當然是建築環境本身；長久以來，對於公共藝術的設置思維，始終都僅是以消極態度，維持著建築環境「附加」美學物件的型態，而非以整體生活環境的觀點，將具公共性的整體建築環境，均視為可營造美學氛圍的場域。在過去一段時間，常是如何將藝術物件「加」到建築基地環境的作為，隨後又在學界的主張下，開始逆轉為「減」法的思考價值，然而，這些均僅是狹域於「設置」、「基地」範疇的概念，其實根本未真實反映出問題的本相，更漠視了藝術文化對應著城鄉特色的本質思考。相對地，在紛亂的公共環境、品質不一的環境背景中，作為裝飾品的藝術物件，無論「加」入或「減」少出現於環境，也難憑一己之身來成為環境美感的救贖。

在建築教育之美學養成薄弱，以及理性的市場經濟與成本考量面向下，法定公共藝術設置機制所凸顯的問題，除了分別檢討出單一物件形體（建

56

築、藝術）的美感、複雜的城市環境背景因素，及藝術物件在環境呈現上的正負影響層面，更顯現出公有建築興辦流程中沈積多年的複雜弊病、建築設計長期被等同於工程規劃而難以展現美學價值……等現象，這些問題導因，均導致建築設計也與公共藝術創作一樣，繁瑣的程序面向凌駕了原本的感性思考，而難以發揮創作上的人文價值。在這樣環境不利於建築設計與藝術物件介入的現實下，去冀望規模相對小型的公共藝術，能發揮「美化環境」的功能，其精神作用可能大於實質上的意義。

建築，如何成為公共藝術？

　　無論在公共藝術的操作模式或設置觀念，於多數專業人士的認定中，多是將「建築物」與「藝術品」劃分出明顯的區隔，而法令與政策思維的改變，開始導向建築本身的美學構成思考；建築本為應用藝術的一種類型，對比於公共藝術領域所討論的公共意涵、藝術性及專業技術，兩者之間，本質上存在著諸多同質性；建築設計本在於透過問題解決對策的基礎上，進而形

成活動行為的機能創新、營建技術的創新、進而由個別的建築個體，彼此聯結為城鄉環境的美學風貌，就觀念演化的理想性而論，確實是一個值得期待的改革作為。

但建築如何成為一種新的公共藝術類型？法令條文僅標舉出一個概念，並未具體定義何種建築，才具有符合公眾觀點的藝術價值；這個看似具積極意義的政策改變，自公告以來，對於建築藝術的理想概念，大致上，就是將一個定義為藝術的建築，視為一個「偉大」的超大型雕塑，而對於「偉大」的認定，可能在於地標性的重大建築、出自於國際名師之作，或是建築造型的特殊性。這樣的價值思考，顯見了以建築物件作為公共藝術的論點，在於以少數權力掌握者的主觀認知來決策，因此，是否「符合」的價值認定，其實並沒有具體標準⋯⋯而事實上，修法以來也未明確有過案例，來為所謂建築藝術提出具體定義與立訂出一個標準；且這樣的新「公共藝術」類型，又該如何去呼應公共性本質？相較於藝術物件，其差異也僅在於建築得以透過更大的量體與功能使用，來闡述出美學的公共性成分。

建築環境，並非僅在於建築物本體，更含括周邊環境的所有物件，在內容上，除了建築皮層、街區景觀，亦可能是建築內部的室內空間；就城鄉環境的觀點而論，諸多小規模的地方性建築，或較大尺度的環境景觀，其普及性與技術面的複雜度，可能較地標建築更具備廣域的城市美學效益。回歸至建築藝術的可能型態，或許也可以是一個街角的小郵局，警局或消防局等小型建築，或是城鎮的地景印象，都可能足以去述說出建築環境本身，就是一種美學呈現型態的地景概念；相對地，就連結城鄉或重要區域間之大型橋樑、隧道等土木類工程而論，若是「設計」的美學強度已可滿足環境美化的訴求，是否需畫蛇添足地再加入公共藝術？當法令積極推動建築也可以是公共藝術時，其實也反映出建築美學的薄弱、環境景觀的失序……等問題。

就理想性而論，修正後的法令規定，為鼓勵優質的建築美學，當建築本身經審議機制認可為建築類型的公共藝術後，原公共藝術經費百方之二十將作為給建築師的獎勵金，其餘款項則移交給地方政府，轉作為教育推廣基金；意義上，也扭轉長期以來被批判藉以法令的強制性，讓藝術成為粉飾不

59

佳的建築環境的負面印象，同時讓地方政府更可以「合法」的機制，去整合來自不同政府部門的公共藝術經費，以發展自己的藝文政策。只是，回歸建築師在實務執行上的現實面，可以有多少在經費規模、建築屬性及背景環境都允許的條件下，來獲得競逐的機會？而對於偏鄉小鎮的小品建築、供公眾使用之建築，似乎都不在鼓勵範圍，多年以來，繁瑣且缺乏標準的人為觀點，讓這項條文僅具備精神性意義，多數的建築師與各縣市的建築環境都難以從中獲得鼓勵與啟迪。

就另一層面而論，這樣看似有著巨大變革性的觀點，也存在著引發爭議的幾個重要關鍵：法定的公共藝術強調公眾參與及教育性，但以建築作為具公眾性的環境美學，該如何去表達一般公共藝術所強調的公共（參與度）來形成議題？一棟建築物本身除了美學之外，更包括營建技術、材料、法規與經費等理性且現實課題的專業領域，這些構成過程，又如何替代公共藝術所強調的參與性、教育性等精神核心，使得建築藝術得以滿足公共面向的種種要求？即便法令已可接受建築設計本身亦可以成為公共藝術的類型，

但面對總是拮据的營建經費、繁瑣的專案事物與程序、講求物用機能滿足與受法規限制的建築設計，本質上，並無法類比於相對純粹的藝術創作；建築的構成，在於透過「設計」來解決問題與形成對策，而設計又如何等同於藝術「創作」？況且在基本的形成條件與評定標準下，建築本身的複雜屬性，本質上是難與單純的藝術美學觀點相提並論。國家法令扶植藝術工作者，卻並未同等提供建築專業者友善的執業環境，在這樣不利的條件下，該如何期待更好的公共工程與公有建築的品質？公共藝術在這樣的環境背景下，又如何獲得最好的呈現方式？這些問題確實於理想與現實間存在著極大的差異；這種不具公眾觀點也與現況環境脫節的法令，自然成為一門既錦上添花卻又不切實際的貴族條款。

五

公共藝術之所以不公共，問題出在哪？

藝術教育的不足、公共意識的缺乏成為公共藝術的隱憂

在多數公眾對公共藝術普遍缺乏概念的情況下，往往僅能就字面加以理解，認為「公共藝術」就是將是「藝術家」的作品，擺放在公共場所中以供公眾觀賞，因為「觀賞」上的開放性，即是具「公共」性的藝術。在基礎教育過程中，政府並未針對公共藝術規劃相關課程、培育師資及建構出系統化的學習方式，反倒是由文化部門去立法訂定相關法規來定義與形成規範，久而久之，「美化環境」這樣的設置訴求、舉凡被放置於公共場域的藝術品，均被定義且認同為公共藝術。無論對學者或一般公眾來說，在「公共藝術」這個名詞的認知上，常被侷限在「視覺藝術」的既定印象當中；如何讓藝術走出美術館的範疇，進入到公眾場域展示，似乎更是對於公共藝術的框架式思考；即便力求更新發展，但這種早已是普遍性的觀念認知，無形中，也成為公共藝術再發展上的沈重負擔。

公共藝術在法令政策的強制推動下，各政府機關均需依法興辦規模不一的公共藝術設置，因為配套於各項公共建設，也讓法定的公共藝術，每年

均維持著一定程度的產出；為了推廣，政府與學者也時常以「導覽」來作為對公眾的教育機制，希望能教導人們瞭解藝術創作的意涵；但這樣的活動對於多數公眾而言，不過僅是政府舉辦的眾多免費藝文活動之一，不僅其教育意義與推廣效能十分有限，也難以成為受矚目的公共議題。就公共性的本質而論，這種以「專家」角色來帶領公眾學習的方式，也形同以上對下的專業霸權來形成教育機制，促使公眾與公共議題都需附屬於藝術的個別創作思維；多數的業界人士甚至更強烈主張，政府應擴大推廣來讓公眾認識這項環境美學，但鮮少人願意去關注與省思，這些政策性活動，又是基於何種價值理念，去讓人們認同與理解這群學者專家所大力推崇，但其實又不在日常生活中可以經驗到的公共藝術？綜觀這類基於法令規範，並由官方興辦的公共藝術，本質上即是透過一套繁瑣的法令，規範出各政府機構在興辦上的標準作業程序；而在這套標準作業程序當中，由計畫方向到徵選決策，每一個操作環節均授權於學者專家主導，公眾對於完成後的結果，也僅能選擇接受或漠視；長久以來，在多數人的生活經驗中，這類的公共藝術原本就與常民

生活缺乏連結；假以公共議題來成為操作模式，但其實是封閉於政府、學界及藝術業界人士間的「私領域」作為下，另一種文化霸權與治理下的獨裁現象。

政策的理想面與審議機關的執行面

法規將各縣市主管公共藝術的部門定義為「審議機關」，一般來說，縣市首長往往指派文化部門擔任。中華民國公共藝術教育發展協會曾於二〇〇八年就當時即將修法的議題，針對各縣市文化部門進行普查；在法令與政策的認同度上，約有六成的縣市審議機關，認同現行的公共藝術政策；在興辦的方式與型態上，也有六成以上贊同公共藝術應突破單一的視覺藝術設置型態，朝向廣域的藝術計畫發展；同時，也約有高達八成的縣市審議機關（縣市文化部門）認為這項業務有執行上的困難，而較無執行困難之縣市多集中於都會區；表示有執行困難之縣市，其困難處多集中於人力與經費資源不足等兩大問題。其中也有超過六成的業務部門認為，由縣市首長召集的審議會，在功

能上，多僅在於單一的個案審查，並無能力協助地方政府推動公共藝術整體規畫的配套職責；看似相互矛盾的數據，其實已強烈反映出審議機制無法有效落實審議應有之客觀功能[4]。

在人力供需難以平衡的現實面下，無論公共藝術興辦單位或各縣市文化局承辦單位成員，也多由非藝術相關學經歷背景人員兼任辦理，種種行政部門的人事經費問題與人力編製，自然都難以成為各興辦機關之專業諮詢窗口，公共藝術的推展於此更加顯見執行上的困難，即便歷經修法，此類問題依舊是中央及多數縣市文化部門在公共藝術業務上時常面對的困境。法令大幅修正後，審議機關雖擁有更大行政控管權限，各興辦單位或文化主管機關人事異動頻繁，承辦人員往往需在尚未瞭解程序的情形下接手公共藝術業務，在上任後努力摸索，一邊興辦公共藝術，一邊學習相關行政程序，當熟悉後，又可能因職務調動、交接期短暫等因素，導致內部行政經驗始終均

4 參酌社團法人中華民國公共藝術教育發展協會之統計數據（二〇〇八年六月）

難以承傳，相關業務部門因人力的輪替，需不斷從頭學習相關法令與累積經驗；在人力與經費均難以增加，加上職務與人員調動頻繁、業務量卻大幅增加的情況下，審議機關始終都需在理性與感性的落差間尋求平衡。

法定的超現實理想與執行作為上的差距

法令雖歷經了不同階段的修正，但就實際的執行面而論，諸多條文規範依舊流於假設性的理想層面，可具體被執行的項目並不多，而在尚可被執行的項目中，也多僅在各執行階段之會議與會人數的法定門檻確定[5]；就個案而論，當機關忙碌於新建工程的階段，即要成立執行小組[6]、執行小組，並編製三階段的行政文件[7]，管理維護計畫之提出，承辦人員是否能夠確實執行？私人設置於公有空間或捐贈於政府機構的公共藝術需提報縣市審議會[8]，但是否歸屬於「公共藝術」的標準，又應如何認定？該先由誰來認定？每個程序環節上，其標準的放寬與嚴謹，更因認知差異，讓同樣依法設置的個案，在不同縣市與成員組成的狀況下，存在不同的難易度；又如在

5 《公共藝術設置辦法》第十一條：「興辦機關辦理公共藝術設置計畫應成立執行小組，成員五人至九人……前項第一款成員應從文化部所設之公共藝術視覺藝術類專家學者資料庫中遴選，其成員不得少於總人數二分之一。」、第十九條：「興辦機關為辦理第十七條之徵選作業，應成立徵選小組，成員五人至九人……前項成員中，視覺藝術專業人士不得少於二分之一，並應由文化部公共藝術視覺藝術類專家學者資料庫依各類遴選之。」、第二十條：「徵選會議之召開及決議，應有徵選小組成員總額二分之一以上出席，出席成員過半數之同意行之。出席成員人數之三分之一，不得少於出席成員人數之三分之一。」、第二十一條：「公共藝術專業類或徵選小組書送備查前，興辦機關應邀請執行小組專業類三位以上成員，共同召開鑑價會議」、第二十三條：「公共藝術完成報告書送備查前，興辦機關應辦理勘驗及驗收作業，並邀請執行小組專業類二分之一以上成員協驗。」

6 《公共藝術設置辦法》第十二條：「興辦機關與公有建築物或政府重大公共工程之建築師、工程專業技師或統包廠商簽約後三個月內，應成立執行小組。如有特殊狀況，得報請審議機關同意展延之。」

7 《公共藝術設置辦法》第十三條：「執行小組應協助辦理下列事項：
一、編製公共藝術設置計畫書。
二、執行依審議通過之公共藝術設置計畫，辦理徵選、民眾參與、鑑價、勘驗、驗收等作業。
三、編製公共藝術徵選結果報告書。

個案執行上，鑑價會議在法定的規範中，除了經費編列之合理性外，更包括了材質、數量、尺寸、安裝及管理維護方式等項目的再確認，對於來自不同知識技術背景，絕大多數並不擁有藝術鑑價專業的學者專家而言，應如何精確執行鑑價工作？這項具特殊性且多元專業面向考量的意義，在於透過多方的討論與檢視，來確定一件公共藝術設置計畫的可行度，但事實上，在許多個案執行經驗中，鑑價過程甚至未透過作品的修正與精密討論過程，僅是以簡單的勾選方式、採書面同意來決定並完成程序，讓這個機制的設計形同虛設。

綜觀整個操作過程，舉凡法定項目的檢視標準、名詞的解釋性，也多由「人」來定義其意義，導致在同樣的標準化作業流程下，卻於不同地方縣市、不同個案、不同組成結構的執行小組，即便是同樣的基地、屬性與議題，均可能因為「人」的組成，有著截然不同的價值觀與引導方向；個案作品的徵選與縣市的審議機制，亦常隨著不同的學者專家的組成成分，而有不同的認定標準與縣市或操作模式；加上興辦機關相關部門的人事異動常趨於頻繁、

70

執行上不同的價值觀，均導致這些嚴謹的法規逐步失喪原制度設計上的初衷。這些現象深切說明了這套施行已久的法令機制，始終都是一套存在著執行難度，且脫離現實的規範。是否依法辦理？是否符合法規要求？不僅均難以具體要求，即便違背相關條文，也並無配套之懲處或補救機制，是否依法定程序辦理，其實並無太大差異。看似經歷種種變革性的政策作為，最後僅是反映在學生報告、學術機構的研究論文上，沈積多年的問題依舊難以被解決，而問題的重點就在於：對這些檢討與機制，收納的是專家學者與業者的論點，但矛盾的是，這些被提出的亂象與負面發展因素，不也是源自於握有個案執行、徵選與審議大權的學者專家？

四、編製公共藝術完成報告書。

五、其他相關事項。」

8 《公共藝術設置辦法》第三十二條：「政府機關接受公共藝術之捐贈事宜，應擬訂受贈之公共藝術設置計畫書，經審議會審議通過。」

公共性論述下的空間權力

公共藝術在構成的內容上包括著人、場域與藝術物件間的相互作用；其訴求對象，有時會是某種因公共議題所組成的社群，有時也可能是社區團體，但多數時候，公共藝術所面對的，卻是一群不特定也難以界定的對象；在形成過程與成果的呈現上，是一種透過創作生產過程，強調公眾參與的特殊藝術類型，也因論及廣泛的公共性議題，而具備一定程度的公民對話（Civilian Dialogue）。臺灣的法定公共藝術設置，其法源依據為中央法令《文化藝術獎助條例》，故公共藝術之於公眾領域，當然也被視為國家議題論壇（State Issue Forum）的一種，是攸關土地、人民及政策的獨特公眾議題。也因為這樣的特質，反映於公共藝術的論述上，並非僅止於法律所定義的藝術視覺實體，也包含著公眾介入的程度，與公眾環境美學在價值形成上的特殊性。

由早期的威權演繹至民主社會，當空間權力隨著社會結構的變遷與政局的移轉，回歸至以生活族群為主的公眾領域時，公眾場域的空間權力，亦

應回歸至生活族群本身。臺灣的公共藝術之所以著重公眾參與及公共議題的論述，若從政策發展的時間來看，也可能與同樣引自境外的社區總體營造有關；社區總體營造在一九九四年開始被引入臺灣後，強調的即是地方觀點、社區意識等自主性的發展目標；近年來，文化、環境保育政策下之「城鄉風貌」、「農村再生」，地方興起之各式文化節慶活動，均是以文化經營、在地產業或環境共生等具地方意識為其基本架構，而衍生出不同型態與規模的社會活動。以藝術美學述說地方特色的策略，也常見於不同屬性的地方活動，如：村落彩繪等環境美化工作，這一類由地方人士自主推動的行動，同樣具備公共屬性的藝術行為，自然較政府機關依法辦理的公共藝術更具公眾認同。在現行的機制上，社區規劃會由經過專業培訓的社區規劃師、團隊，扮演協助與輔導社區的角色，培訓的目的是透過知識的提供、經驗的分享，幫助有心參與社區工作的人們能具備基礎能力。在輔導者與地方之間，地方人們分享了生活經驗與在地知識，輔導者則提供了技術知識，兩者之間透過操作過程，成為一種彼此相互增長的協同合作關係。

對於由政府長期推動的法定公共藝術來說，何種藝術得以進駐公共場域？在講求「專業性」的訴求下，公共藝術在每個階段的決策過程，其權力均在於政府與學者專家，公眾始終都是單向接受的消極角色；而對於興辦的政府機關來說，公共藝術經費源於機關的預算，於是公共藝術屬於政府機關本身的資產，以內部員工或標榜部門的屬性為訴求，在這樣的常態下，公共藝術自然不會與公眾有所關聯。每年常見由政府主辦，邀集學者、專家透過各式論壇或會議，為公共藝術提出問題與未來思考，學者專家在不同的專業領域上，雖然對公共藝術有著不同面向的價值理想，但常見過於學術理想的論點、缺乏實務經驗的「專家」觀點、偏頗的主觀意識，讓法定公共藝術常被框限在不甚理想的「專業」領域下；實質上，法定的公共藝術幾乎鮮少為公共場域催化出正向的發展；若「專業」可以讓公共藝術不斷向上演進，則公共藝術在發展上的問題也不會日漸惡化。

如何藉由藝術介入環境，來激發公共議題，進而形成論述，應是每個案計畫該呈現出的內容與訴求重點；但常見原本與公眾相關的議題，卻因為政

府機關與學者的獨權、藝術市場的利益考量，導致公共性產生質變！公共藝術之所以不公共，其問題的癥結所在，往往就是源於政府機構、學者專家及藝術工作者的自我定義與主張，因缺乏公眾議題的形成、參與，而在創作者、興辦者各有「佔據」公眾領域的獨斷心態下，形成單向且具強制性的空間霸權現象。回顧過去，在不講求公民參與及民主化的時空背景下，創作者能將作品擺放在公眾場所，自然意味著一定程度政治權力介入的結果，而發展至公共藝術這個領域，由上而下的運作邏輯依舊未改變，權力者不過是由集權的政府換為學者專家；冷漠，也是公眾對於藝術物件強行進入生活領域後，直覺作出的消極回應方式。

政府機關？藝術家？公眾？──由誰來認定的「民眾參與」？

公共性之於公共藝術，不僅在於形式意義或部分階段的「參與」，更著重於公眾得以在設置前後，均能實質的參與，同時也含括環境安全與地區風貌等公眾議題；公共藝術所論述的在地性，則關乎藝術之於環境的場所精

75

神，這也促使藝術創作不再僅止於個人意志，除了可以轉換為一種服務人文的工具外，藝術物件也因公共性的實踐過程，而得以融入地域環境，以其視覺的標示性，來激發出一個地區的環境風格。相較於公共藝術在發展初期以「美化環境」來回應公共性意義，與當今諸多學者所論述的社會性意義，依舊維持著相互辯證的關係。

無論政府或學者都不斷表述出「民眾參與」是公共藝術展現公共性的觀念，公共性的議題，更逐漸高於藝術性觀點的討論，只是，業界視角的公共藝術、學者認知的公共藝術，及公眾觀點的公共藝術……即便同樣在以藝術為名的公共議題下，卻始終都各有不同的陳述與見解；這些也是公共藝術發展至今，造成藝術與公共間總存在著不同認知的重要導因。許多主張公共性的人，期待的是藝術服務公共層面的創意多樣性，而法規所訂定的「民眾參與」，自立法以來，幾乎就是實踐公共性的唯一方式，但何種作為才算是「民眾參與」？執行上又該如何推動？對於興辦公共藝術的政府部門來說，該如何辦理？可以如何進行？什麼樣的「公眾參與」，該達到什麼標準的

參與程度才具備實質意義？在缺乏公共藝術專業與基本概念的情況下，既需在短時間瞭解繁瑣的行政程序，更要對於公共藝術有所概念……執行面上林林總總的問題，往往都是令人感覺沈重的負擔。不論是向來不甚熟悉公共藝術的公眾，或是在藝術養成過程中，幾乎不曾接受過公眾參與訓練的藝術工作者，甚至涉入公共藝術領域的學者與業界人士……都在其中不斷摸索答案。

「社會大眾不懂公共藝術」，似乎成為學者專家與政府機構罔顧公眾參與的託詞；不少學者認為，一般公眾往往懂會針對藝術形體的視覺表現來表達個人的好惡，因此，缺乏多重專業考量的民眾觀點，本不應具備決定權；然而，許多擔任輔導、協助角色之學者專家，其立論基礎，多來自於西洋美術、史論、哲學或廣域的設計學等學理，多欠缺在地生活經驗，對於設置基地之環境現況與人文特質常未盡瞭解，更經常缺乏實質的地方意識，即便擁有較為豐富的學理知識，也無法取代住民的生活經驗，代為取決出環境美學的價值。公共性長期以來之所以難以落實，關鍵便源自於學者專家的專斷，

公眾始終因「無知」而處於被動，僅能在公部門與法令、創作者與學者專家間，單方面接受所謂藝術「專業」的擺佈。「民眾參與」長久以來之所以難以落實，其主因便在於公共藝術過於強調專業的訴求下，看似嚴謹的專業分工與分級審查機制，但實質上卻在層層的「專業」小眾操控下，呈現出另類的強迫性推銷行為。多數公眾期待可以透過藝術語言，來彰顯與訴說他們自己，而對於不少握有權力的學者、藝術創作者來說，卻是希望公眾能景仰作品的美學價值；不同主體的立場，常形成某種程度的對立關係，而這樣的對立性，即便未形成族群生活上的損傷，也總形成視而不見的遠距感，若直接或間接地形成傷害性時，藝術就成為被抵擋與抗爭的目標，進而形成負面的公共性。隨著知識與經驗的建構與累積，不斷進化的公共藝術發展，也應回歸到公眾本身的自我訴求，逐漸落實於以人、事件與場所三方相輔相成下，促使公共藝術演化為一種以公眾、環境為主體的社會服務行動。

多元觀點的公共論述下，變形失焦的民眾參與

在公共藝術推動的初期，無論政府部門或協助的學者專家，對法條中所提出的「民眾參與」，尚未有具體參考案例也缺乏辦理概念，而在摸索的過程中尋求答案。漸漸地，開始有個案於作品完成後，要求藝術工作者說明創作理念，或者舉辦微型展覽，將作品圖版展出，讓公眾瞭解未來可能呈現的藝術物件樣貌，並以簡單問卷調查觀賞者的喜好，但基於尚處於評選階段而容易產生弊端，多數的意見調查結果，也僅是提供徵選小組作為作品評定時的參酌，最後作品選定的決策，仍由擔任評選工作的學者專家定之，並不具實質影響力。如何透過參與以凝聚認同感，或透過解說來促進觀者對藝術品的認識，在於避免藝術進入環境後，公眾對藝術物件的反彈或抗爭，並進而透過公眾對於公共藝術之於環境的價值觀念，引導人們積極關切週遭的生活環境。但就執行的細節而論，展覽的地點、展場布置的氛圍、是否有真正具有專業能力的專人協助解說作品？問卷設計是否具專業度？統計成果是否能分析出對後續辦理的積極性建議？……等主客觀條件均未被考量，加上多

數公眾始終對公共藝術都持以冷漠態度，這些呼應公共性的作為，成效其實十分有限。

日益升高的公民參與意識、越來越多元的公共性訴求，看似讓臺灣的公共藝術啟發出在地特色；但長期以來，在此領域中的學者或業界人士的思維中，多數人對於「公共性」的認知，幾乎也被同義於「民眾參與」；即便公共藝術的觀念不斷隨著時代演繹，無論是政府機構自辦或另編經費委託行政代辦業者，在於公共議題的推動或公眾參與的操作面上，經常仍停留在早期的藝術家徵選說明會、作品票選或是入圍作品展覽等模式，來作為民眾參與的項目；所謂的「民眾參與」對於多數政府機關來說就是一個法定程序，透過消耗經費來滿足這項程序的項目，為的依舊是滿足依法辦理的行政「程序」；在這樣的需求價值下，民眾參與活動不過僅是參與徵選的藝術工作者或行政代辦廠商，一種公式化的履行合約責任方式，並無實質的公共意涵意義；無論官方、業界或藝術工作者來說，民眾參與的方式，依舊在個案的相互仿效中，僅是消極地滿足法令訴求的解套良藥。

80

隨著參與協助政府興辦公共藝術的學者專家領域越來越廣，在多元的學術論述下，該如何透過更具公共性的參與過程，改變缺乏創意、公式化且不具積極性意義的「民眾參與」也不斷被討論，希望能思考出在公共性表現優質的藝術計畫，於是，講求集體創作與共同討論過程，源於社區營造觀念的「參與式設計」公共藝術類型，似乎又在這個領域中被推廣開來，但在法定公共藝術所規範的程序下，何種參與方式才能真實表現公共性？其有限的興辦期程與定額經費，又如何維持其公共性的長期經營？這些又說明了：表象上，以「參與式」來述說公共藝術的多元發展思維，是源於公共性對於藝術創作的影響，但實質上卻常僅是企畫者在個案上的活動創意，這樣的創意，相較於長期以來樣版式的民眾參與項目，或許在某種程度具備改革思維，但不一定合乎於公眾的自發性訴求。

「藝術產業」觀點的民眾參與作為

　公共藝術藉由「民眾參與」的模式，來強化在地特質或表述公共議題，

81

對於參與徵選者來說，藝術工作者被要求需具備推動公共議題的能力，除視覺物件的美感呈現外，還需附帶多元的活動規劃；甚至被要求需辦理、印製文宣或卡片、提供參與創作機會或簡單的美勞課程……等，來成為回應「公眾參與」的具體作為，但這些訴求，往往超出多數藝術工作者的創作本職與專業能力，僅能憑著「參與」的字面想像，盡可能提供配套的活動規劃；而這種在觀感上，像是「買」藝術物件「附帶」活動軟體，形同「買大送小」的價值觀，始終都是在臺灣從事公共藝術創作的基本技能與常態性要求。

長期以來，「民眾參與」對於多數藝術創作工作者來說，是一項徒增麻煩的工作，對於國家資源來說，更是透過每年不同的個案在不斷消耗藝術設置經費；尤其在僵化的法令基礎架構中，在設置經費、計畫規模、場域型態、地理性與訴求對象屬性均不一的情況下，齊頭式的公眾參與要求，不但難具客觀性，操作上也更難符合公共性的基本精神。回歸到公眾層面而論，何種藝術構成方式才具互動性？民眾該如何參與？又為何要配合參與？是否有能力參與？

在這些提問當中，其實均已直接點出，「民眾參與」並非來自於公眾的需要或基於公共議題的訴求，而是法令、機制與專家論點下，對於藝術工作者與公眾的一種具強迫性的作為；消極且短暫的民眾參與訴求，常促使公眾成為「程序完成」的背書工具，導致公眾性產生質變；若僅是要求公眾「配合」演出的假性公共藝術，就更讓公共藝術所標榜的「公共」更為失真！

人力與經費資源，在繁瑣程序下大量消耗，反而讓公共藝術之於公眾、藝術工作者及興辦單位均趨向被動，難有具生產性的積極意義。無論公共藝術在藝術型態或公共性的呈現上如何被論述，僅在某段時期曇花一現的「民眾參與」並不具長久性的實質意義；參與，依舊僅是一種粉飾公共性的說詞，實難詮釋出應有的公共向度。

以「地方觀點」來作為實踐公共性的訴求，也反映在爭取作品提案得以入選的創作考量：參加公共藝術徵選之藝術工作者，常為了讓創作提案能符合公共性訴求，除提供出公眾參與的規劃，開放部份內容讓公眾「參與」製作外，也需在創作理念中，透過網路收集相關資訊，再透過創作理念詮釋上

83

的自由性，讓作品議題與地方文化得以接軌，以表現出「融入」在地論述；或是藉由抽象形體，虛應形式地提出一體適用的說詞，穿鑿附會地讓自己的作品與地方特色扣合；久而久之，在抽象、模擬兩可的藝術形體、語彙，積非成是地成為一種理所當然的文化詮釋方式，反而更模糊了城鄉文化的閱讀性。這些假以「公共」為名的在地訴求，除了干擾藝術創作，對作品本身與文化推廣的提升均無助益；牽強呈現的「公共性」已變相成虛應程序的作為，讓不斷被推廣的「公共」失喪了原本的內涵。

藝術，是一種景觀工程？或該成為一種服務公共領域的方式？

在不少人的認知中，公共藝術即是一個景觀「工程」、一座因公眾「看不懂而偉大」的藝術作品……這些定義認知上的差異，並不因公眾族群、學者專家或政府機關的屬性而有所區分；一般來說，讓藝術成為一種具可使用性的物件（如街道家具、兒童的遊具），或提供出某些讓觀者可以進行操作的裝置，都可能被歸納為具「互動」性的藝術。但這類型的藝術是否就足以

滿足公共性的訴求？在這樣的訴求觀點下，公共藝術可能成為帶有美學元素的環境設施、工業設計或景觀設計，既是設計，當然就與創作有所不同。

公共藝術在製作上涉及工程及基地環境的聯結問題，藝術設置由發想到完成，基於對公眾環境安全的重視，必須輔以各式工程技術來滿足安全性的訴求，在完成的過程中，舉凡基礎、內部結構、照明設施及各項材料的運用，均是在美學之外的工程設計問題，於是，既需維護藝術的超然感性，又仍舊要面對工程理性；而公共藝術是否屬於「藝術工程」的一種類型？在這樣的訴求下，從事公共藝術創作工作，勢必將服務性及公眾安全性等項目均列入創作計畫的考量；當藝術「創作」被迫加入「設計」及工程「技術」的成分，往往也讓藝術「創作者」需化身為環境「設計者」，甚至需肩負起「環境改革者」的角色；在官方的政策理念宣傳上，公共藝術更被賦予提升或進化空間美學，提供廣域的公眾接受美育的機會；這意味著，創作者需具備環境、建築、材料工法技術、教育等全才性的專業，在這樣的構成基礎下，更深切地剖析出公共藝術領域所談論的藝術，不僅無法保有創作的純粹

85

性，反而演化為一種透過美學所帶動的社會服務方式。這些看似正面且具積極性的訴求，無形中也成為公共藝術的一種「標準」作業流程；換言之，任何一個爭取公共藝術創作機會的工作者，勢必需具備多元多面的規劃與統籌能力，然而，這些似乎已遠遠超乎藝術工作者在創作上的純粹本質與能力。

藝術該為公共服務？或如何透過公共性內容來彰顯藝術價值？這也讓藝術創作在這個領域當中，時常被要求與設計學、文化歷史甚至社會學等觀點結合，似乎，缺乏具公共觀點的創作理念，就無法賦予藝術物件存在的意義。雖說公共藝術可能提供的服務性與社會責任，可以在提升存在價值的層面被廣域思考，卻從未被討論過：公共藝術為何要成為街道家具？被塑造成政府機構的屬性標示？又為何要讓原本僅是視覺創意的物件肩負起文史、教育或產業推廣者等社會責任？如果作品本身就可以引發公眾的高度共鳴，那為何一定要僵化於集體創作、互動性的過程？同樣的，要表徵公共性，並非就需背負歷史與社會責任，其關鍵應在於如何成就公共論述。

越來越多樣化的公共議題，讓公共藝術除了美感之外，還必須能解決環

境問題，成為服務公眾的設施，或是去論述地方文化，協助推動產業或提升城市價值，這也不禁讓人有著更深層的思考：公共藝術需要的，是一個藝術家？一個景觀設計師？還是一個文化研究者？或者是視覺設計、活動規劃的企畫者？這些設置計畫的理想與重責大任，在握有權力的學者專家要求下，落在參與徵選的藝術工作者身上，久而久之，也形成公共藝術市場的生態樣貌，只是，如此全才式的執行能力要求，並非讓這個生態更具備豐富的多樣性，虛應形式的心態、缺乏操作經驗，在徵選品味的標準之下，最後所呈現出的結果，所謂之公共精神，也多僅是一個「樣貌」性的皮層表現。

政府的公共藝術資產？公眾的公共美學環境？

再就環境場域的種種面向來看，因法令規範欠缺適地適人的周延考量，而形成非理性的強制作為，如：以學童安全為首要的小學校園、因保障國防安全而不常態對外開放的軍事基地、不宜受外界干擾的研究機構等……舉凡已列為管制地區的場域，無論在場所的開放性、觀賞度及公共議題參與性上

87

均有著本質上的困難，強硬依法辦理的結果，不過是製造出更多「非公共」藝術，因可及性偏低，導致與民眾生活嚴重脫節。這種不區分公有建築的屬性、開放度、與民眾的生活關係、不論經費規模與基地環境的條件，均被強制興辦的現象，由立法初期發展至今，總不斷被抨擊為「恐龍」法令！

長期以來，法定公共藝術常受限於不同的機構屬性與環境條件、不同的專業觀點與對象訴求，也在個案操作面上，侷限於個別的價值思考；加上，多數的政府機構常認定：因為是蓋「自己」的房子，在認知上，附屬於建築的公共藝術，自然就歸屬在機關本身的財產範圍；財產管理與維護性的考量、開放時間的限制與小眾的服務對象，弱化了「共有」性的強度，而形成了普遍的「私有」化現象。但每一筆源自於公有建築工程或重大建設的「藝術百分比」經費資源，均是來自於人民的納稅；因此，在設置上的精神，藝術之於環境，本應回歸於公眾之共有，而非被私有化於政府機構；公有建築本身除了滿足不同政府部門的業務功能需求外，附屬的公共藝術，當然也應考量到共有與共享的廣域公眾利益。而這筆看似龐大的藝術經費，其實是被

分散於幾十萬元乃至數千萬元不等的個案經費規模，且不區分屬性、不論規模大小不一，硬性被分散在各地的政府機構，使這筆每年都耗費數億公帑的藝術政策，因為經費與地點的分散性、設置點的開放性程度不一、缺乏公眾實質參與，加上缺乏基礎教育的配套機制、未有城市美學發展的整體思考下，雖然每年不斷累加經費，但這些藝術投資的結果不但難以受到關注，更難為社會帶來實質的生產效益。

公共藝術設置反映出的城鄉資源差異問題

在藝術百分比規範下[9]，公共藝術經費由早期每年消耗約三至四億元，發展至今，全國年度總經費常超過六億以上。公共藝術的設置數量與規模，反應臺灣各地之地方建設資源的多寡，進而更直接指涉出都會區與鄉鎮地

9 《文化藝術獎助條例》第九條：「公有建築物應設置公共藝術，……且其價值不得少於該建築物造價百分之一。」

區在經費、機會上的不平權現象——公共藝術作品的設置數量，都會城市每年經常約有數十件設置案，多數縣市卻經常是個位數；其中，臺北都會的設置量與資源，可能就超越了全國各縣市總量的半數；若以地理區域來看，西部縣市也多於東部。各地都會城市長期均穩定地維持著一定的數量與資源，其公共藝術設置經費規模，甚至足以在城鄉地區興建一所小學、一筆可觀的基礎建設經費，對於資源豐富的都會城市，公共藝術不過是一件錦上添花之事，相較於偏鄉地區長年缺乏建設與資源，甚至無法擁有設置公共藝術的機會；偶有小型興建計畫，公共藝術僵化的一％條款，不過是更加重、剝削了已捉襟見肘的地方建設經費，導致對於財政較困難的縣市政府部門來說，公共藝術常是一筆「不樂之捐」。長久以來的專家、學者與政策觀點，常習以都市觀點去看待公共藝術的存在意義，但資源失衡的問題，卻真實反映出制度設計上的矛盾現象。一個因資源不均質、非關全民生活議題、欠缺公眾參與，偏重於城市而漠視鄉間小鎮的不公現象，不禁引發我們省思，一項以公共之名，但卻難普及於公共層面的藝術政策，其常態性的推廣意義何在？

公共性觀點的公眾環境

公共藝術之於公眾環境，基本上，也表徵著某種程度場所精神的意涵；但就常民生活經驗而論，一個被放在紛亂的環境（如：電信箱、招牌、活動看板、鐵窗……等）背景下的藝術品是被隱藏的，背景環境與藝術物件的相互融合問題始終遭受漠視。無論學者專家或是一般公眾，對於藝術與環境美學的討論，往往僅是針對單一的藝術物件的視覺美感構成來討論，忽略了藝術與環境間的融合性與適切性；常形成藝術物件即便精彩，一旦置入環境，卻反因讓紛亂的環境背景對藝術視覺的干擾，公共藝術的存在，反而更加重環境視覺負荷，在此背景下，公共藝術物件無論在規模尺度或過程中足以激發的能量均是十分有限。

長期以來，普遍缺乏美感教育的成長環境，無論對於藝術創作者的養成，乃至於公眾的美學價值思考，實在難以單一的公共藝術觀點，去論述環境美學應有的品質；加上在這個機制下種種的受限性，被動的設置動機與訴

求，均促使公共藝術難以向上提升到一定的產能效益。當更廣泛地討論「環境」這個議題，也可發現，美學價值的高低，不僅取決於公眾環境的背景條件，公共性的內容，更直接成為一種「公民美學」的論述，因此，談論公共藝術之公共性，自然也在於透過藝術語言，去表徵出可獲共識的美學觀。

另一種更長期的公共議題——管理維護問題

談到公共藝術的公共性，多數人想到的是興辦當下的公眾參與，但當藝術物件存在於公眾場域時，就開始發生一個更隱性層面的公共議題——作品應該如何維護？公共環境中的藝術物件可能遭受人為破壞，或者在氣候的影響下毀損，在在都攸關到公眾安全或環境品質等問題。藝術設置隨著行政流程終有宣告結束的一天，但管理維護卻是長期且常態性的作業，這些考量，造成興辦單位往往待該藝術物件能堅固不摧，僅要依法完成後即可任其自生自滅，這樣的價值觀自然也影響徵選思維，導致多數公共藝術的材質以石材或金屬為主。在目前的制度下，政府部門辦理公共藝術，多僅是一次

性的作法；對於參與創作的工作者來說，絕大多數的提案，也都在於一次性地完成，一旦結案，這件作品或計畫，再也不會與這個政府機關或社區人士持續維持關係。政府機關為求預算執行進度，與僅求順利依法完成的消極心態，藝術創作者即便有好的構思或熱忱，也難在有限的時間、經費等現實條件下，去形成真正具備公共內涵的成果。

作品的維護管理自然需要經費與人力，雖然法規也規範了維護管理費，但卻忽略了城鄉資源差距下，多數縣市長期倚賴中央各部會的補助款，作為興建工程的重要經費來源，當配合新建工程的公共藝術作品完成後，又該如何去籌措更長期的費用加以維護？以避免形成因年久失修或疏於維護而導致作品損毀或視覺觀感不佳，反而成為環境裡的負面因子。回歸公眾認可的價值觀而論，若這些公共藝術是受多數人喜愛、具備地方認同與共識，且與公眾之間具生活情感，管理維護工作就不會僅是政府部門的責任，唯有脫離公眾生活價值的設置作為，因缺乏情感認同，維護管理自然就成為政府部門消極性的工作項目。

93

六

人治觀點的公共藝術進行曲

源於缺乏理性的母法，藝術行政的龐雜程序

　　政府透過《文化藝術獎助條例》所界定出「公共藝術」，希冀提升、創造藝術文化環境；因公共性議題為這類藝術設置的核心價值，而被定位為全國性的藝文政策項目。這種看似理想性的機制，雖論述著公共領域，但實際上卻又限縮於小眾市場。公共藝術之設置經費為政府每年常態性的支出，但卻對整體環境美學與人文發展幾乎無生產力可言，甚至在這個體制下，被政府機構、學界與相關業界「私有化」，而衍生種種為人詬病的問題；而所謂的「私有化」現象，包括：政府機構因機關或環境基地的屬性、藝術物件之於公眾環境的親近度、與公眾的互動性……等層面，多在先天條件背景下就存在諸多限制，加上基於經費來源，是源於各部門的建設，也容易被認定為機關的私產；其次，法令將公共藝術的主導權力交給與在地生活不一定有聯結的專家學者，導致在興辦過程中常脫離地方的公眾族群；場域、人的層面在公共性上的不足，更衍生出諸多複雜的問題……

　　（一）是政府機構的藝術採購內規？還是全民觀點的公共藝術？——若

就立法動機而論，要求公有建築與重大建設另編列藝術預算經費，在於透過政府資源來維持藝術創作環境與機會的均等，原本就非立於公共環境的需要，或提供為一般公眾來作為地方營造或環境改造的資源；若這個法令僅是政府機構用來規範辦公廳舍的景觀美學，或特殊的藝術品採購內規，就與公眾無太多關聯，自然爭議性也不大，但其問題的關鍵，就在於透過立法，在場域上除規範為需具備「美化環境」的功能性意義外，內容上更要求在設置與辦過程中，需具備「民眾參與」活動或符合公共精神的等質性作為，因此，法令面的「界定」問題，始終都是長久以來，造成公共藝術於定義上的模糊與引發眾多問題的重要導因；既稱之為公共藝術，但操作過程與方式卻限縮在政府部門與少數專業族群、常是脫離公眾與場域觀點而自立一格，這個界定問題，始終都讓法定公共藝術在「依法執行」下，顯露出諸多流弊與發展上的疲態。

（二）「公有建築」與「供公眾使用建築」的差異——公共藝術在《文化藝術獎助條例》第九條定義下，僅與「公有建築物」及政府重大工程的範

97

圍有所關聯。生活場域多數之私有建築、街道家具，及基層之公共設施等，

與生活更為密切的「供公眾使用」之建築，卻未涵蓋於其規範之中；公共藝

術的產生機制，多被框限於較消極性的「公有建築」，而非具公眾普及性的

「供公眾使用」之建築[10]，而難就整體環境觀點總體關照；且多數公有建築

的公共藝術設置，常受限於建築基地範圍，導致設置地點與需求均被單一化

思考，這樣的價值，導致「管理維護容易」、「符合公共安全」及「素材具

備抗氣候性」……等基本要求，反客為主成為刻板且僵化的要求核心。

　法規的強制性，僅區別於是否為公有建築，並未嚴謹考量到公有建築本

身與機關屬性、政府機關的用途與功能性、基地位置與週邊環境條件、經費

規模大小、開放程度高低、周邊是否有社區鄰里得以結合等差異性，均需依

法設置[11]。然而，一旦掛上「公共」之名，這些背景因素自然就會關聯到公

共性的實踐性；這種依「法」而非依「需求」，因設置而設置的公共藝術，

本質上就是以非理性的態勢而存在。再就藝術設置的環境背景而論，大環境

的構成並非單一建築就足以改善；由一個街廓乃至一個區域的建築群體，因

應不同時代、不同使用者，與缺乏規範的城鄉發展政策與規範下，自然演化出多元樣貌，促使環境景觀存在著諸多不確定因素與元素構成上的複雜性，在這樣的前提下，公共藝術的進入，通常難以小博大地為環境增添美學氛

10 「供公眾使用之建築」及「公有建築」之差異，依《建築法》有下列這樣的定義：

第五條：「本法所稱供公眾使用之建築物，為供公眾工作、營業、居住、遊覽、娛樂及其他供公眾使用之建築物。」第六條：「本法所稱公有建築物，為政府機關、公營事業機構、自治團體及具有紀念性之建築物。」

11 《文化藝術獎助條例》第九條：「公有建築物應設置公共藝術，美化建築物及環境，且其價值不得少於該建築物造價百分之一。」另依文化部公共藝術官方網站之【相關函示】：依文化藝術獎助條例第九條第一項：『公有建築物應設置公共藝術，美化建築物及環境，且其價值不得少於該建築物造價百分之一。』，本法所稱公有建築物，為建築法第六條：「…政府機關、公營事業機構、自治團體及具有紀念性之建築物。」，亦即所有公有建築物均應設置公共藝術，並未就其用途、大小、經費多寡等作特別排除；並包含新建、增建、改建、修建等公有建築物建造工程。(參見本會九十年五月七日文建參字第10009705號函及第10008985號、九十六年十二月十日文參字第0961133605號、九十七年九月二十三日文參字第0971129120號等函釋)。

圍，甚至更常加重了環境的混亂感。

（三）藝術，是創作？或是成為一種「設計」？——最初立法者將公共藝術明確地定義為具體之「藝術品」，且功能性的目的在於「美化環境」，而排除非實體物件之其他藝術型態（如：表演藝術、行動藝術等）的可能性，文建會於二○○四年的文化白皮書中，更早已將公共藝術政策列為視覺藝術類。而對藝術市場來說，公共藝術應該是被放置於公眾空間的藝術品？或是藝術工作者針對公眾場域的「藝術創作」？還是應歸納為一種綜合且多樣的「藝術設計」？這也讓原本僅是視覺藝術資源的法令，開始有了更多元的定義性思考。

事實上，立法之初對於公共藝術的定位並不複雜：除了提供藝術創作者安穩的「市場」保障，也期待以藝術來改善制式、呆板的建築環境。若僅是將這樣的藝術物件視為景觀設計或環境規劃的項目，在公共性的層面上，其實也可如空間環境規劃設計一般，透過技術專業來滿足公眾使用上的功能訴求，但公共藝術的法令卻強調出「民眾」的公共議題與群體「參與」的必要

性，加上各方學界人士的不斷加碼提出論點，而導致這項原本應該是政府機關的環境美學機制，不得不對外延伸出更多元的價值訴求。伴隨母法而生，用來規範各政府機關的《公共藝術設置辦法》自公告實施後，讓公共藝術在興辦上，因其程序繁瑣，而儼然被視為一種特殊的「專業」，更讓興辦機關為之卻步。在不顧及地方政府與興辦機關的財務狀況、更不講求投資後的生產效益，空有形式的民眾參與，導致公共藝術質變為「偽公共」的環境物件，這也讓臺灣全國每年耗費高額經費的設置計畫，多半無法呈現應有的公眾效益。

理想觀點的學者專家制度設計

就法令設計的理想性而論，公共藝術在「人」的組成上，應是結合藝術工作者、不特定的公眾對象與政府間，一種特殊的產官學合作關係；法令賦予學者專家極大權力[12]，並形成執行、徵選及審議三個層級等三個層面的主導權；這個機制即是依循《公共藝術設置辦法》的規範與管理機制：個案的

「執行小組」在於協助興辦機關去形成設置「計畫」，而「審議會」則在於以地方政府的上位觀點，透過審議機制，去檢視與決策每個個案，決策計畫執行可行性，並尋求對城鄉在環境美學發展的最佳對策；這些層級的規劃，均期能借重專業人才的多樣性，以形成「分工」，而非區分「階級」的執行與管理機制，促使公共藝術可以在多面向的專業知識協助下，以最客觀的方式，來促使公共藝術激發社會生產的最大效能；學者專家全程掌控了每個個案，也透過這些個案的成果來鋪陳出城鄉的環境美學觀點。這對於立法之初，正處於迎接新的觀點與環境型態轉型的當下，確實也是一條正確的發展方向。但在實際的執行上，因各地的人才資源不均、專業背景屬性的差異，又缺乏專業養成機制，隨著不同承辦者的能力與專業道德觀，而產生成果優劣不一的狀況。

在個案之執行與徵選的制度設計上，被定義為「視覺藝術」的學者專家，均是個案在操作上的核心要角；「審議」則位居中央或地方政府之制高點，以其城鄉的總體環境美學為最高指導原則，針對各地研擬出環境藝術

《公共藝術設置辦法》第八條：「審議會應置委員九人至十五人，其中一人為召集人，由機關首長或副首長兼任之；一人為副召集人，由機關業務單位主管兼任之。其餘委員就下列人士遴聘之，各款至少一人：

一、視覺藝術專業類：藝術創作、藝術評論、應用藝術、藝術教育或藝術行政領域。

二、環境空間專業類：都市設計、建築設計、景觀造園生態領域。

三、其他專業類：文化、社區營造、法律或其他專業領域。

四、相關機關代表。前項第四款之人數，不得超過委員總人數四分之一。」

第十一條：「興辦機關辦理公共藝術設置計畫應成立執行小組，成員五人至九人，包含下列人士：

一、視覺藝術專業類：藝術創作、藝術評論、應用藝術、藝術教育或藝術行政領域。

二、該建築物之建築師或工程之專業技師。

三、其他專業類：文化、社區、法律、環境空間或其他專業領域。

四、興辦機關或管理機關之代表。

前項第一款成員應從文化部所設之公共藝術視覺藝術類專家學者資料庫中遴選，其成員不得少於總人數二分之一。」

第十九條：「興辦機關為辦理第十七條之徵選作業，應成立徵選小組，成員五人至九人，得就以下人員聘兼（派）之：

一、執行小組成員。

二、由執行小組推薦之國內專家學者。

前項成員中，視覺藝術專業人士不得少於二分之一，並應由文化部公共藝術視覺藝術類專家學者資料庫依各類遴選之。」

再發展的對策準則，就其公共議題之適法性與計畫之合理性，統合與輔助分散且屬性不同的個案，以求在整體性思維下永續發展。依法，各縣市公共藝術審議會之組成，其遴選與召集之權力都在於縣市正（副）首長；因此，公共藝術審議制度的設計，定位在一種具高階且具特殊性公共議題的知情討論（informed discussion），且透過審議所要達成的目標，不僅在於轄內個案生成過程中的指導與協助，更在於以其城市環境美學的總體價值為準則。在這樣的架構下，個案有專業人士介入協助興辦之政府部門辦理，城鄉也有另一批學者專家來協助地方首長發展環境美學工作，就法令與管理政策的理想性而言，由點到面都期能借重不同知識領域之專業，以客觀態度來求其整體發展。就藝術的抽象性而論，透過多層次的管控機制，也在於達到最嚴謹的程序控管與最大的公眾性效益；就整體國家或地方的發展觀點，更積極結合如都市設計、文化等審議機制，來整合出一個總體觀點的作為。

　　檢視文化部在《公共藝術設置辦法》中，所規範之「視覺藝術類」的學者專家資料庫，收錄於其中的成員背景，多以泛創作類別與廣域設計領域

之學界人士為主，這個具官方認可的學者專家資料庫，其來源多是由個人主動提出申請，經由公立學校或政府機構的推薦，再經由文化部審議會去審定其「資格」後決定。換言之，所謂的學者或專家之取決機制：是由中央政府文化部門先選出一批學者專家成為審議會成員後，再由這批被定義的學者專家，去認定另一批具備擔任個案執行、徵選資格的學者專家。[13]。但就「專

業類或徵選小組專業類三分之一以上成員協驗。」

第二十三條：「公共藝術完成報告書送備查前，與辦機關應辦理勘驗及驗收作業，並邀請執行小組專業類二分之一以上成員協驗。」

第二十一條：「公共藝術徵選結果報告書送核定前，與辦機關應邀請執行小組專業類或徵選小組專業類三位以上成員，共同召開鑑價會議，並邀請獲選之藝術創作者或團體列席說明。」

13

《公共藝術設置辦法》第九條：「審議會之職掌如下：

一、提供轄內整體公共藝術規劃、設置、教育推廣及管理維護政策之諮詢意見。

二、審議公共藝術設置計畫。

三、審議公共藝術捐贈事宜。

四、其他有關補助、輔導、獎勵及行政等事項。

除前項規定外，文化部審議會另負責審議公共藝術視覺藝術類專家學者資料庫名單、第四條第二項及第六條之案件。」

業」面向而論，值得探究的是，中央部會官員是以何種標準去遴聘學者專家？這批學者專家又如何瞭解各縣市的專業人才資源與所需？但這批經核可的「視覺藝術類」學者專家，均會成為各政府部門在未來辦理公共藝術個案上，各階段會議之主要成員。依法，地方縣市的審議會，以地方首長為召集人，同樣地，地方首長又如何具備相關能力去號召熟悉公共藝術之學者專家？換言之，無論是全國各地的個案執行小組、審議會成員，均是由部會、地方首長決定，但這些政府官員又如何熟悉各地方的人才資源與特殊性？若從這個「專業人士」產生的方式來看，往往僅要具備一定程度的學界地位，或在創作領域擁有知名度，便能被認可為學者專家，這些現象，均明確指出，整個體制均是在一個高度人治的主觀下所被界定出來的結果。

學者專家是公共藝術推動執行上的助力？還是亂源？

在這個法定公共藝術的制度下，「執行小組」的功能，就立於個案執行的第一線，在於論述基地環境與其特質、專業的行政管理、技術指導與議題

企畫，透過專業觀點與計畫策略的提供，以協助與辦單位依法完成設置；其專業介入的功能，在於以協助、輔導與引導決議設置過程中的各細項環節，負責編製提交審議會的公共藝術設置計畫書，並協助與辦機關辦理徵選、民眾參與、鑑價、勘驗、驗收等作業，以提交審議機關核定與備查的徵選結果報告書與徵選結果報告書。但實質上，自法令實施以來，個案執行小組依僅負責出席會議提出意見，並不負責完成各階段文件。「徵選小組」這樣的名詞，也曾隨著修法過程，而有其特殊觀念上的考量：以「徵選」替代「評選」，除在於考量「公共」與「藝術」兩者在內容上，難以絕對的優劣來作抽象屬性，對於一件藝術品的創作或藝術計畫的取決，均存在著一定程度的為判定機制；公共藝術的取得，理應在於透過比較級的方式，為個案「徵求」一個較接近計畫目標方案的思維，透過多數與會者的共識，共同「選定」出洽談作品的排序；這樣的徵選機制在於兼顧多面向的主客觀訴求，依循企畫的內容與方向，去取決一個較接近計畫目標的作品，只是，多數常任徵選工作的專業人士，對於作品徵選的觀點，常考量到「人」的屬性、依舊

停留在作品優劣的名次排定。就審議機制之實際情況而論，由學者專家組成，兩年一任的審議會成員，是否能對地方上的公共藝術，逐年累積一定程度的在地觀點與發展定位？另一方面，需負責核定與審閱各個興辦機關的文化部門，在業務單位的人員高流動率下，是否具備足夠的行政控管能力？對於政府機構而言，如何在每年耗費數億公帑上，去提升公共藝術之於公眾環境的存在意義，更是論及再發展上首要檢討與改革的問題。雖說目前法令設計上，有地方政府的審議會與個案的執行小組，但這兩者應該是一種監督機制？還是一種特殊的合作關係？尤其是涉及私人利益相關之事，其實難以在這樣的機制中獲得有效的控制，況且即便有利益關係，均得以在程序中，透過完全合法的操作方式來達成。

無論是個案執行或縣市審議，法令賦予這批特定的學者專家極大的權力，但這些官方定義的專家學者，卻未受過公共藝術行政等相關訓練，多數人其實並不熟悉法令程序，對於公務機關的行政作業也十分陌生，無論在個案執行或縣市審議上，也僅能依各自專業領域的認知，來論定公共藝術於公

眾場域上該如何呈現；無論在個案的執行或縣市審議，常因不熟悉而漠視、錯誤詮釋或越權解釋，甚至因錯誤引導而導致興辦機關違背程序、誤觸法令，更是屢見不鮮之事；當這批「專業」人士慣於以自我的主觀意識，去形成個案操作機制或審議觀點，自然就導致公共藝術執行上亂象叢生。

興辦過程中，主導權極高的學者專家會議，看似透過一小群可能跟地方、公共議題均無關的人士來操控，不僅在本質上並不具民意基礎或代言權，也缺乏對地方公共有益的作為，甚至常運用權力、以合法方式將這項政府資源用以圖利特定人士。另一方面，在缺乏專業訓練與經驗交流機制、良莠不一的執行經驗與道德、習於自我主張而漠視法令程序，這些現象，不僅直接影響著個案品質的優劣，長期積非成是之下，由人影響人、個案影響個案，久而久之漸漸產生群聚效應，似乎反而形成主流價值觀。這些現象，均說明出政府機構中成為另一個隱形的權力機制，在這個多數公眾、民意代表及政府學者專家制度的可怕之處，更在於自立了一個封閉的領域，並透過法令，在

首長多不熟悉的制度下，決策出全國各地的公共藝術。

位階崇高卻功能貧弱的審議會機制

理想中的審議會機制，在地方可綜觀所有地區的個案計畫，在中央甚至可以國土觀點，來檢視跨越跨縣市的藝術計畫[14]。由地方正（副）首長召集的縣市審議會，除合乎地方自治精神外，更積極性的意義，就在能透過上位觀點，一則輔助公共藝術之於藝術文化政策得以深耕於地方，另一方面也期能透過政府部門、地方人士與學者專家等跨領域的組成，來整合出地區性的公共藝術設置方向，基本上，這些都在於透過實質的行政與專業權力結合，將審議會提升至整合與管理的位階，讓公共藝術得以因不同的治理者、地方觀點與特質而多元發展；由地方政府首長與相關部門首長來召集的意義，在於透過地方治理權力，以更高的視野整體權衡城鄉觀點的藝文發展，這是透過專業知識與政策權力的結合，朝向整體推動城鄉美學的制度設計。

但由地方首長來召集並立於決策層級的「審議會」，應如何確定其專業

性？首長需具備何種專業背景，方可在這個公共藝術的決策機制中具備領導統合能力？該以何種遴選方式，來召集有能力的協助者，這些人士是否有能力去輔助政策的形成，又該如何整合？在執行面上，是否真能發揮這些理想中的功能？何種專業人士可以具備前瞻性的政策諮詢能力，並能引導個案朝向理想性的目標發展？這些都是實務執行上的現實問題。審議會在制度設計上過於理想性的假設，並未考量地方或文化部門首長對於公共藝術的概念，可能不勝過一般公眾。就法定程序流程來說，當個案的設置計畫書進到審議會時，也意味著執行小組及徵選成員等權力機構的安排均已確定，徵選與公眾參與形式也已有了具體方向，審議會幾乎難以推翻，即便退

14 《公共藝術設置辦法》第四條：「直轄市、縣（市）政府應負責審議其主管之政府重大公共工程及轄內公有建築物之公共藝術設置計畫。

中央部會應負責審議範圍跨越二個以上直轄市、縣（市）行政轄區及其主管之政府重大公共工程公共藝術設置計畫，並應邀請公共藝術設置地之地方政府代表列席。未設置審議會者，應由文化部之審議會負責審議。」

件、使個案回歸執行小組重新討論，但多數人對於審議與執行兩個面向之責任界定缺乏認識，當執行小組成員仍執意維持原計畫、或兩者觀點相互對立時，可能發展到最後，審議會依舊仍須通過並使其付諸執行；就目前的法定程序而論，審議機制本身，先天上已註定了一定程度的消極性；審議會與個案執行小組之間，因角色認知與缺乏定位，常質變為疊床架屋的消極程序，不但成效不彰，更在不同的意見觀點下，徒增興辦程序上的難度，對於個案的成效幫助更是微乎其微，有時更因專業度不足卻主觀的個別觀點，常更加重興辦的困難。立法至今，無論地方或中央成立之審議會，鮮少能提出前瞻性的改革與整體規劃的治理觀點，這也讓審議會的實際功能，低階化為僅是在審查個案執行小組所決議出的計畫書，而形成學者專家審查另一批學者專家與政府機關的現象，這也說明了審議機制在理想與現實間的極大差異。

由法令所規定的體制，由計畫形成到過程中每個項目的議決均著重於「專家模式」，透過不公開卻又具「代議」性的會議方式，讓少數「專業」人士，逕行決議了公共藝術的操作模式與環境議題。法令賦予學者專家於不

同階段、位置與角色扮演不同權責的任務，而「專業」究竟在過程中達成何種分工成效？事實上，「專家模式」的主導性，並無法確保個案之優良，其論點若源於法與理的合理性與客觀性，自然仍回歸於其權力與責任的本質，但在長期積非成是的觀念傳播下，也幾乎促使原本之專業「分工」原則，無形中被矮化為缺乏合作精神的專業「分級」。

少數人決定多數人的代議制度

　　法令制度在設計上，是將人事物設定在最理想的狀態；所規範出的各階段機制，均是建構在一連串的「假設」條件下，冀望成果超然理想。設計公有建築之建築師，依法必須為公共藝術個案執行小組的當然成員，在這樣的理想觀點界定下，建築師除了需具備完成建築設計及所有建築管理事項的能力外，也視同擁有公共藝術與整體環境的統合能力；但多數的建築師可能熟悉《建築法》與《建築技術規則》，而對於《公共藝術設置辦法》感到十分陌生，又如何協助政府機關辦理公共藝術作業？泛設計、創作領域之

113

學者專家，僅要被納入文化部門的「視覺藝術類」名單，也均視同具備公共藝術執行經驗與專業；每個擔任政府要職的官員，同樣也都被視同熟悉地方藝文界，並具備遴選出協助個案或地方審議最佳人選的專業召集能力；換言之，藝術、建築學者、藝術工作者等每個環節的人員，這些在制度裡被賦予權力，並分配在每個興辦階段的角色，自然也均被預設為具備豐富公共藝術設置經驗與專業能力，並能以宏觀的思維，促使公共藝術建構出環境美學的「理想國」。事實上，並非藝術領域的學者便熟悉、瞭解公共藝術，環境設計領域的學者也未必有能力定義公共藝術，在執行與審議過程中，更常因不同的屬性與背景，在認知觀點上所形成的差異性，各以其知識領域的主觀認知來推動執行，漠視了公共藝術實不同於其他知識領域的特殊性。這些擁有藝術或設計專長的人士，在公共藝術的概念上都已是如此，況且是興辦機關的政府部門人員或地方首長，又該如何去召集與推動。

　　再就公共面向而論，這些學者、專家如何被定義具公眾的代表性？如何去確定與提出藝術之於公共場域的「生產」計畫與公眾訴求？公共藝術

的操作與型態呈現上，又該如何實踐出具服務、教育或其它功能性，這些價值定義又都是如何被確定？法定公共藝術在制度設計上具有明顯的代議性質與高度的人治性格，而最關鍵的環節，更在於代公眾發言的學者專家，並非經由民主機制來授權，亦非透過公共議題的議決方式產生，因此在本質上並不具備公眾基礎。許多公共藝術相關的研究不約而同指出，理想的公共領域，在公共性的表現上，應該是其多樣性且能彼此對話，但因過於挾以「專業」之名，而遭少數握有權力之人士操控，使得法令程序下的公共藝術並不具備這樣的特質。

高度「人治」觀點的公共藝術專業

綜觀整個公共藝術法令在制度上的設計，無論是過去講求藝術品的設置或後來推廣的藝術計畫概念，權力掌控者既非政府機關也非公眾，而是在「三級」制度中的學者專家！15即是將公共藝術的發動、執行及決策權均定位在以藝術為主的「專業」領域，由每件公共藝術設置計畫的產生、執行

小組的討論過程，至中央部會或縣市政府的審議會，均是封閉式的專家會議機制。這樣的制度設計，看似力求公共藝術得以客觀形成，但實質上，為了能建立「防弊」機制，不惜架空政府機關的興辦行政決策權，並同步牽制每個環節的學者專家，藉此讓參與者難以藉機舞弊或圖利，只是，種種為人詬病的負面情事，似乎依舊未能在重重「把關」的機制下而被消除。藝術既然要論及公共，當然講求的是公眾的普及性，基本上都是不特別區分族群的公眾為主體，才得以去論及公共實踐上的普及性。一個公共藝術計畫應如何開始？在環境、對象等繁複的公共議題上，要協助形成何種決策？其過程或成果應傳遞什麼訊息？存在於公眾環境的長久意義是什麼？這些都應是學者專家就其專業知識引導機關與民眾所思索的問題。

在藝術物件設置到公眾場域的過程中，就「人」的層面而論，除了一般公眾，尚包括計畫與執行的政府部門、學者專家、藝術家……而這些特定的角色，卻往往是問題的根源所在！「人」是構成公共藝術最主要的核心，而什麼樣的人才可以被定義為公共藝術的專業人士？什麼樣的學者、業界或

團體才足以具備執行公共藝術的專業能力？多數的學者專家認為一般公眾不具專業能力，也難有足夠成熟的思維來對公共藝術的議題進行思考；但若公共藝術被定義為「專業」，則長期主導政府機構的這些「專業」人士，這份專業領域的標準該如何去定義或產生？如何確定其決策符合多數公眾觀感？又如何來定義這份專業，足以替代廣域的公眾、獨斷地作為公共議題的代言者？學者專家的角色在法定公共藝術機制上的掌控性，自然是基於法令所賦予的操作權力；就理想性的觀點而論，廣域地引入多元的知識領域

15 《公共藝術設置辦法》第八條：「審議會應置委員九人至十五人，其中一人為召集人，由機關首長或副首長兼任之；一人為副召集人，由機關業務單位主管兼任之。其餘委員就下列人士遴聘之，各款至少一人：

一、視覺藝術專業類：藝術創作、藝術評論、應用藝術、藝術教育或藝術行政領域。

二、環境空間專業類：都市設計、建築設計、景觀造園生態領域。

三、其他專業類：文化、社區營造、法律或其他專業領域。

四、相關機關代表。

前項第四款之人數，不得超過委員總人數四分之一。」

117

學者、具備藝術專業能力的業者，並在法令上明確規範每個層面的義務與責任[16]，目的都在於希望能擴張出更多元多樣的可能性。

雖然，這個領域的學者專家常標榜著「跨領域」的客觀性與專業資源整合，但實質上，藝術領域仍經常被認定為首要的「專業」，而其他的知識體系則被視為是「跨進」公共「藝術」這個領域；但公共藝術領域中原本就沒有特定專業可言，又何來跨領域之說？畢竟，在臺灣尚未有公共藝術專門學系或研究機構的環境條件下，均是透過泛設計、創作領域的學界或產業界人士擔任，在專業面向不同、素質不一、道德、觀念與見解的差異下，決定出不同的執行過程與結果。雖然在基本上，均透過會議的多數共識來形成決議，但問題的關鍵就在於成員組成的結構性問題，讓看似合理的制度設計，存在著諸多難以避免的瑕疵。看似更具公共性的「跨領域」，在各方均缺乏專業訓練的情況下，讓公共藝術在操作上，反而更失焦於原本期待能以專業為主導核心的本意。

種種問題的面向均明確指出：法定公共藝術最大的問題，是賦予特定的

「人」太多的權力，卻缺乏配套的相對約束力；然而，文字化的法令條文，即便不斷修正也永遠無法完美，畢竟凡法令必由人來執行與詮釋，人性的本質也深遠地影響法令背後應有的成效；基本上，每件個案由推動到完成的過

16

《公共藝術設置辦法》第九條：「審議會之職掌如下：

一、提供轄內整體公共藝術規劃、設置、教育推廣及管理維護政策之諮詢意見。

二、審議公共藝術設置計畫。

三、審議公共藝術捐贈事宜。

四、其他有關補助、輔導、獎勵及行政等事項。

除前項規定外，文化部審議會另負責審議公共藝術視覺藝術類專家學者資料庫名單。第四條第二項及第六條之案件。」

第十三條：「執行小組應協助辦理下列事項：

一、編製公共藝術設置計畫書。

二、執行依審議通過之公共藝術設置計畫，辦理徵選、民眾參與、鑑價、勘驗、驗收等作業。

三、編製公共藝術徵選結果報告書。

四、編製公共藝術完成報告書。

五、其他相關事項。」

程，學者專家均可透過不同身分而形成一種權力機構……尤其已成為特有的一塊市場利益時，要論及改革，勢必將面對排山倒海的壓力。

缺乏配套的基礎教育機制，導致專家觀點獨大於公共領域

在公共藝術計畫中操作民眾參與，對公眾而言，在認知有限的情況下，多僅是被動地配合完成參與過程，在這樣的關係下，公眾當然更感受不到公共藝術與自身該有何種連結，也因缺乏概念，才讓公共藝術，才淪為少數學者專家把玩公共場域的小眾遊戲；綜觀整體法令構成中，多採以「專業」人士為主導的操作模式，便足以說明法定公共藝術與公眾領域「必然」悖離的關係。無論對於藝術工作者或公眾而言，藝術在公眾參與、在基地環境的公共論述上，這種虛應形式的態度，不過是造就出更多「假公共」的偽公共藝術；這種以學者與專家為主體的公共藝術機制，更是直接迫使公眾被矮化為單向的接收者。

公共藝術的公共性，自然必須建構在公眾已具備一定概念基礎上，才具

備實質的存在意義，而非依循具強迫性、框架限制的制度，讓公眾成為少數專業領域的消費對象；只是，握有知識權力的菁英份子，自臺灣開始推動公共藝術以來，始終就是公共藝術的定義者、詮釋者，在這樣的結構關係下，要談改變其實有著相當的難度。

在目前的國教課程，雖非缺乏藝術美學訓練課程，但針對公共藝術概念或知識上的傳授，在基礎教育與公眾的推廣機制上是明顯匱乏的，這也是為何專家模式之所以可以凌駕於公眾，形成小眾合議的權力機構，以不受監督抗衡的優勢，獨大於公共藝術議題的公共領域之中。因此，要論及公共藝術改革，應由根本教育開始扎根，唯有透過觀念的啟發，才能讓下一個世代的人們去省思，在進入到後公共藝術時代，應有的公民參與態度與對自身角色的認知，就永續經營的觀點而論，公共藝術的概念養成，自然必須建構於國民義務教育的基礎，才有辦法於生活環境中去形成社區意識、強化出地方情感，唯有由自我到群我的共同領域去形成共識與認同，才能讓公共藝術具備真實的公共性意義。

七

法定公共藝術機制下所形成的市場商機

「專業」作為所形成的「市場」

法令於二○一○年大幅度修訂後，這個機制提供公共藝術創作者更好的保障，以鼓勵更多相關領域的人們投入，政府機關需編列設置費百分之十五之預算作為藝術家的創作費，獲選的藝術家團隊得以此依據，就設置費總額提出百分之十五（以上）的創作費；參與公共藝術，僅要能進入到公開徵選或採邀請比件的入圍名單，慣例上，藝術工作者的提案多能依簡章規範獲得數萬元不等的材料補助費。另一方面，若以政府部門的行政觀點來探討，公共藝術在法理上，既是一種對於作品的徵求，也需符合政府機關的採購程序，尤其是在政府陸續頒佈了《政府採購法》及《行政程序法》後，在程序上，具備中央主管機關「行政命令」位階之《公共藝術設置辦法》，如何與相關法令的銜接問題，不僅部門與部門之間有不同的見解，不同的機關在程序進行上的種種認知，也常有著各自的解讀；行政作業上的見解差異，更常形成獲選作品在配合公共工程與採購行政程序上飽受折磨，而讓許多原本熱衷於參與藝術創作的工作者開始卻步，在逐漸拓展出自己的藝術市場路線

後，卻逐步退出公共藝術標案市場。

　　長久以來以學者專家為主的徵選機制，雖是透過會議共識產生決議，但在不同的專業背景與喜好傾向下，也讓作品的獲選標準充滿不確定性，這也是讓許多想踏進公共藝術領域的人們常裹足不前的原因；但同時，也常見學者專家偏頗於藝術工作者一方，而犧牲廣域公眾立場的觀感，讓公共藝術設置低階化為一種政府與藝術工作者之間的作品買賣行為。多數情況下，公眾參與也僅是一次性活動，畢竟，對於多數的興辦機關來說，目的在於完成法定程序，幾乎不會更進一步地，去積極思考設置計畫應呈現出的社會生產效益，藝術工作者在完成合約標的後也鮮少再予聞問。這些現象，均導致公共藝術政策僅在於創造特定的市場商機，並不致力於從基本教育過程中，培育群體觀念的美學觀與共居的環境意識，這也是以此維生的業界與賣弄權力的學界，挾以藝術「專業」霸凌公共的最佳施力點。法令定義了權力分配機制，成為以公部門資源來滿足視覺藝術相關之業者（團體），假以公共的皮相，來掩飾其滿足藝術族群私利之實，使公眾將淪為服從於隱形獨裁下「專

業者」之臣民。

「行政代辦」——因應複雜法令而產生的新產業

發展至今，公共藝術政策是文化部門的基本業務，在參與創作上已成為「專業」藝術工作者的市場，繁瑣的行政作業更帶動了藝術產業的商機，而又衍生出更多「代辦」公司的市場……事實上，在尚未修法前，「行政代辦」這樣的機制也早已存在多年。

法定公共藝術的興辦，在範圍上並非僅限於文化或教育部門，而是觸及到任何需興建房舍的政府機構，且無論屬性為何，均被要求需依法辦理與設置公共藝術，這對於多數的政府機構而言常是重大的困擾；綜觀各地案例，許多興辦機關之所以會尋求行政代辦公司，其原因不外乎公共藝術法令過於繁瑣，足以令承辦者望而生畏；同為政府採購事宜，公共藝術卻另立行政規則，來區隔一般政府部門所熟悉的《政府採購法》，諸多程序觀念也讓部門人員感覺錯亂；另一方面，對於法條所明列的三階段書面文件與任務所要

126

求的專業度，多非為一般公務行政部門人員得以具備，尤其在政府、藝術界與學界都不斷強調「專業」的論調下，自然更造成業務單位紛紛尋求「專業者」來代為處理。

一段時間下來，中央主管機關也瞭解基層單位在興辦上的困難，於是在二○○一年的修法上，同意在行政經費的編列中，興辦之政府部門得於行政費用中，編列行政代辦（秘書）的經費科目，以徵求專業廠商協助辦理各項興辦事宜，目的就是為了讓興辦機關獲得專業上的協助，以利於個案行政作業品質；經費較充裕的機構，為了興辦順利，即據此另案依採購法徵選行政代辦廠商[17]。修法後更得以透過明確的法令條文，來編列行政代辦經費項

[17]《公共藝術設置辦法》第二十四條：「公共藝術設置計畫經費應包含下列項目，並得依建築或工程進度分期執行。
一、公共藝術製作費：包括畫圖、模型、材料、裝置、運輸、臨時技術人員、現場製作費、購置、租賃、稅捐及保險等相關費用。
二、藝術家創作費：以前款經費之百分之十五為下限。

目，加上興辦機關之間的口耳相傳，隨著市場需求快速擴大，各種規模大小及屬性不一，以法定公共藝術行政業務為主要營業項目的「代辦公司」，更如雨後春筍般地在城鄉各大小個案中興起。這個看似為興辦機關解套的機制，是否有效回應修法目的、使公共藝術辦理過程簡化的問題並不得而知，然而究其本質，中央政府先設立一項政府機關難以執行的規章後，再因多數政府部門均有興辦困難，而開放另案採購民間團體來代為執行，其邏輯不免有此謬誤！

　　在公共建設不曾間斷的穩定市場下，公共藝術市場的穩定需求量，讓想經營公共藝術行政代辦的廠商日漸增多，但素質參差不齊，其中自然有投機者的產生，尤其在城鄉的小鄉鎮學校或機構，許多搶接代辦生意的業者，積極收集各地新建工程的訊息，再透過密集的拜訪方式，對即將辦理公共藝術之機關主管人員誇大興辦公共藝術的難度，遊說業務承辦單位，以迴避採購法的低額方式來取得個案的行政代辦合約。對於政府部門來說，經費充裕的個案就依循政府採購法，由公共藝術經費提撥經費來另案徵選行政代辦廠

商，將視為複雜的興辦程序委外承辦，但經費少的個案，業務單位似乎僅能辛苦摸索，在跌跌撞撞過程中一步步完成程序。

相較於投標成本高，且不確定性因素更大的建築、室內裝修或景觀設計等，這項行政服務業務，雖然採購經費不高，但因需求量大，不僅在業務量上有著相當程度的保障，加上可能透過特殊的「操作」而衍生其他獲利，使得投身公共藝術的業者，由原本以藝術產業為主的中小企業，擴大到各式各樣不同的行業別，均進到這個特殊的市場來分食這塊商機。在以此為主要業

三、材料補助費：採用公開徵選之入圍者與邀請比件受邀者之材料補助費。

四、行政費用：

（一）執行小組、徵選小組等外聘人員之出席、審查及其他相關業務費用。

（二）資料蒐集等費用。

（三）印刷及其相關費用。

（四）公開徵選作業費。

（五）顧問、執行秘書或代辦費用。

五、民眾參與、公共藝術教育推廣等活動費用。」

務的業者中，分別透過個案執行小組、審議會成員等角色，或在得標之公共藝術相關教育課程活動中，漸漸定位出代辦費為總設置經費的百分之十的行情標準。在這個市場中，也向內形成大小經費規模上的「業務區」分野，較具規模的藝術公司（團體），往往搶食的多是設置經費規模較高的個案，不同規模機構團體（公司）間，存在著彼此和諧共存的生態關係；也常見透過策略聯盟方式，在彼此共利的基礎下，有默契地聯合壟斷公共藝術資源。

另一方面，在花錢「消災」的消極思維下，也因機關過度依賴代辦廠商，不少不肖業者，更常以熟悉各專業領域之專家學者為由，主動提供建議名單，甚至代為成立執行小組、進一步影響徵選方式、徵選小組的構成，透過這種與某些特定學者專家的特殊「合作」關係，再與想獲選的藝術工作者談論利益分配，甚至「內定」未來得以參加徵選之對象……等種種超乎常規且違反公平原則之潛在問題便可能隨之發生。這些藉代辦服務之名、實質握有掌控執行小組成員、影響徵選結果，甚或私下轉讓利益予友好單位，或以不同公司名義代理國外藝術家再從中受惠……等違反公平正義原則之情事，

讓原本立意單純的行政代辦服務，常成為隱藏複雜利益關係的灰色環節；雖然各種貪瀆事件層出不窮，即便中央與地方政府均有所聞，但長期以來，也在「程序合法」之下，幾乎無法有具體的究責作為。

由學者、業者所形成的「專業」領域

即便公共藝術不斷透過修法來簡化程序，但對於多數自認為不懂公共藝術的業務承辦部門來說，似乎還是被認定為一種專業！但興辦公共藝術是門棘手的專業嗎？若就法令規範的角度而論，每項文書的項目均為統一性的格式，個案間的差異性，僅是透過不同基地環境、徵選方式等執行會議討論的決議來形成相關內容，並不如想像中的深奧艱澀；況且興辦流程並不會隨著個案經費規模大小而可縮短或增長，難易程度亦不因此而產生過大差距。就行政代辦公司的被需求性而論，一則在於擁有豐富的文件樣本與多案的操作經驗，另則，也常見企業（團體）負責人因跨越「專家」與「業者」多重身分來標榜「專業」，常能在投標市場中形成說服力與號召力以取得標

131

案。法定公共藝術就在被「推廣」為「專業」的概念下，因應每年各地不同機關的廣泛需求，形成源源不斷的商機。

在這個市場中，更常見長年以法定公共藝術相關標案為主要業務的業者，藉由專家身分同時兼任個案執行、徵選小組及審議會委員等多重角色，形同既擔任政府機構在興辦過程中的協助者角色，又搶食著政府部門因興辦公共藝術個案，所衍生的各項相關業務；在角色上，既可以是藝術創作、策展或行政代辦的標案廠商，又可能化身為教導政府部門的教育者，混亂失序的多重身分，也讓公共藝術在個案取得或相關的政府標案上，常被少數特定人士獨攬，導致產生許多不公平現象，但卻完全「合法」的灰色地帶；在這個實行多年的體制與行政程序上，業界、學界的介入由協助規劃，參與創作乃至於行政代辦，更讓公共藝術領域形成一個封閉的利益共存圈。政府機構的操作模式與行政規則，在實務執行面與政策理想面之間，為因應「專業」能力，而產生極大的落差，所衍生的「代辦」機制，更將臺灣的公共藝術帶向以市場利益作為價值思考的發展。

132

徵選的不確定性與為參與所需的成本負擔，熟悉這塊市場的業者，更看準專業界的媚外情結、讓長期以參與公共藝術徵選為主要業務的藝術工作者、相關企業團體逐漸瞭解到：與其侷限於耗時的行政代辦業務，或僅是媒合國內藝術家來爭取標案，不如代理境外藝術家作品來參選，取得授權與圖說，再於國內工廠製作生產，反較以自己的作品（或策劃境內藝術家）參賽容易獲選；加上許多政府機構也在協助執行的學者專家遊說下，一廂情願地認定選用國際藝術家的作品就是與世界接軌，而可以創造觀光效益、增加地方產值……等多元的效益，也讓這項行政代辦業務，除了一般例行性的文書與會議協助外，更拓展到境外藝術家的代理、藝術家的行政配合作業等事項，又形成一種看似規模不大，但卻商機無限的業務。多年以來，事實已證明：在社會大眾對公共藝術的普遍冷感之中，即便是境外藝術家的作品，在現實上並無法帶來經濟發展，就連吸引公眾關注都有難度；只是，即便長期以來並無具體成效，但這樣的價值訴求，依舊在不同的發展時期，歷久彌新地被推廣著。

由藝術專業到公共藝術市場「專業」

藝術是不是一種職業或是一門專門技術？在國家檢定體系中，藝術工作者並非國家考核與認證機制的專業技術人員，對於「專業」的認知，僅是一種感性的主觀認定，而非經由某種考核機制來確定資格：「何謂藝術家？」原本就是自由心證的認定問題，在一般人的認知中，僅要具備美感與創作技能，似乎任何人都可以是藝術家。在臺灣的法定公共藝術機制中，從事公共藝術除了創作所需的技能專業之外，還需面對許多工程與活動軟體等廣域的專門技術與知識；公共藝術創作無法單純仰賴藝術工作者個人的美感與技術專業，更需擁有參與徵選比稿、設置計畫的企畫、解說，及種種設置問題的排除能力，甚至搭配電腦繪圖、行政文書、配合工班或工廠……等各種技術能力的專業人員來組成工作團隊。

一件好公共藝術的認定標準何在？如何去符合述說或創造公共議題，處理材料、結構等技術問題的專業性，抗人為與天然災害，維護公眾安全的

隱性公共性，加上法令規範的民眾參與活動計畫……均是該思考的面向。於是一套公共藝術計畫的基本內容，勢必包括解決藝術物件種種構成與設置問題的設計圖說，並融合配套活動軟體的企畫，這些都與純粹的藝術創作截然不同。綜合這樣的觀點，與其將公共藝術視為藝術創作，其實更是一門含括藝術創作屬性與多元技能的專業美學「設計」。

堅持自由的創作工作者，通常不會積極進入到這個領域；如何積極發表個展，進軍國際性展覽來發揮出創作潛能，可能更勝於去面對公共藝術領域種種充滿不確定性的風險，僅為了爭取佔據公共場域的表現機會；況且對於一個藝術工作者來說，公共藝術創作在本質上早已喪失自我的創作性格。有些藝術界人士將純藝術與公共藝術，分別界定為真實的創作與「商品化」藝術的營利事業；也有不同藝術工作者認為，善用永不中斷的法定公共藝術資源，可以成為維持創作所需的經濟供應。更有將公共藝術視為本業，持續關注訊息、積極部屬提案團隊能力、經營公共藝術領域的人際關係，以獲取標案為主要目標。這些價值觀點的差異性，也讓參與公共藝術的專業領域，區

分出多面向的創作性格；而在型態的呈現上，除了一般人看為冷僻的雕塑式藝術物件外，也漸漸加入具童趣、簡單視覺的型態，於是，繪本圖騰的藝術符號、童趣式樣的物件，堅持藝術性觀點的學術與專業界人士，或許視之為將創作娛樂化以符合大眾化的討喜作為，而深表不以為然，但對於一般公眾而言，這種「看得懂」的藝術，反倒是具親近性的環境美學。政府的藝術文化政策逐漸趨向於民粹式思考，學者專家在徵選的價值標準上，也漸漸被簡化為符合常民觀點的視覺性，就表象皮層而論，這類的創作，必須朝向於功能服務、視覺討喜、製造歡樂……等多元價值的發展趨勢，這種趨勢顯現了藝術與否的辯證，其實早已不存在於公共藝術的創作領域；但實質上，卻隱藏著公民觀點與美學教育的嚴重匱乏，所導致積極性的公共藝術意涵，在官方作為與公眾生活價值之間逐漸失焦的現象。

作品徵選的創作「專業」

在現行徵選作業要求上，參與公共藝術徵選，多著重於紙上作業的視覺

表現；作品在電腦「虛擬實境」中的美學純粹度，對應著現實環境中的種種複雜層面與干擾因子；其作品選定的價值取向，僅是提案者、決策者與興辦者之間的理想想像，多非探索在環境創作中的真實性、思考該如何聯結背景，進而促使藝術物件融合人文、締造出新的環境觀點。這些缺乏物件與環境間的相互檢討與思考，均造成藝術物件往往在不利的設置背景中，不但難以發揮美學效能，甚至更加重了環境的視覺負擔。

　　也因公共藝術在於針對場域、對象、機關屬性、基地條件等個別性，來成為具獨一性的作品創作要求，修法後的法令特別保留一定比例的創作費，另一方面，也明文規範將作品的責任維管保固期限限一年，這些友善的條文，在於讓從事公共藝術的藝術工作者，獲得具體的保障與鼓勵。即便在如此優越的條件下，許多作品提案仍然常見投機的現象，例如沿用他案落選作品，甚至抄襲境外之藝術作品，再輔以造型修改為自己的創作，或將容易獲選的討喜形式微幅修改複製；「自己的創作風格」更經常是藝術工作者用來自圓其說以求合理化的說詞，加上不少常任作品徵選的學者或專家，或為了

協助同業「脫困」，而表態認定類似的作品型態即是藝術創作的風格表現、是藝術創作的特有性格，更讓政府部門難以抗拒。另一方面，興辦機關因預算執行期程與伴隨而來的行政壓力、僅求興辦進度效率不問品質成效……等種種政府部門作業上的流弊，也經常迫使擔任作品徵選的學者專家在未獲優質提案的情況下，卻要順應部門作業壓力而決定作品。

就另一個面向來探討創作提案與徵選學者的關係，常見擔任作品評選工作的學者專家，其審定觀點多僅著重於視覺的美感，導致徵選公共藝術作品，常形成另類的「選美」競賽；在這樣的趨勢下，熟悉徵選機制的「市場型」參選者，逐漸能產出符合評選口味的視覺物件；相對的，為學者專家所熟悉的藝術工作者，也較能在各種徵選機制上獲得優勢；但也有不少公共藝術的提案作品，在視覺、公眾使用或技術層面缺乏成熟度與獨特性，甚至其創作方向與公眾觀點、觀感產生嚴重衝突，學者專家在協助個案的角色扮演上，常需在過程中，指導作品進行實質的修正；有時，當專家學者過於干涉創作內容，卻也在權力掌控下模糊了評論者與創作者間的角色分野。而對於

要參與公共藝術徵選的族群來說，如何去學習掌握徵選小組的「品味」、精算投標成本與資金運轉壓力，及許多面對政府機構行政觀點的不確定變因，都是在作品得以進入公眾場域前，必須先經歷的路程；無法適應的參選者多選擇退出這個市場的競爭，而相對堅持下去的藝術工作者，隨著經常參與各地公共藝術徵選的經驗累積，逐漸熟悉各項「遊戲規則」與學者專家們的價值喜好，更懂得如何在徵選場合中獲勝，進而逐漸取得各地的設置機會；握有這樣的優勢，無形中，似乎也壓縮到許多藝術工作者（團體）想進入這個市場的機會；但對於已熟悉「生態」的藝術工作者來說，那是一門花了許多「學費」，歷經諸多不健全且多為人治觀點的徵選經驗，才可能獲得的勝選法則；多數人可能不耐徵選機制上的種種「磨難」，應對耗工耗時的參選項目及繁瑣的行政流程，選擇退出這個領域，相對的，不放棄地持續參加，久而久之，累積了提案的表現方式與行政實務上的經驗，這些都促使他們更有利於在公共藝術市場佔據一席之地；然而，當業務逐漸穩定，獲選的個案規模也越來越大時，過於偏向商業營運考量的結果，往往也讓不少人迷失了自

已從事的是一個公眾服務性質的工作。

發展至近年來，不少熟悉徵選市場的藝術團隊（個人），已有足夠能力可以去判斷個案在徵選上的規模與需要，分別集合教育、行政、活動、宣傳推廣等不同人才集結成為團隊，這種既保持相互競爭關係，也維持著彼此間的資源聯結，結合著多方的專長技能，來共同贏得設置計畫的標案並完成合約。這些發展現象，除了道出了公共藝術朝向商業發展現象外，就正面意義而論，是更強烈說明了要完成一項公共藝術專案，在操作上，已無法自我框限於個別藝術工作者的有限性，講求的是合縱連橫的團隊合作型態。

由學者專家掌控的公共藝術市場

在法令條文簡化後，原有的執行與徵選兩階段的專業人士多合而為一；為了虛應審議時的客觀性，常在原執行小組名單中再增列幾位徵選小組成員，但實質上幾乎仍是維持原來的成員來決定作品，這也常形成執行小組確定了徵選方式或邀請創作對象的人選後，再由同一批人去決策出作品的

現象。按照法令規範，公共藝術作品取得上共有四種徵選方式，除了「公開徵選」，其它分別為至少邀請兩名藝術家團隊之「邀請比件」[18]，直接委託給單一對象之「委託創作」，甚至可以直接購買藝術家現成作品之「指定價購」。四種方式中，高達三種作品取得方式屬於封閉型的徵選機制，除了個案執行小組所指定的特定對象，一般藝術創作者並無參與機會。常態上，越是經費少、地區偏遠的個案，選擇非公開性徵選方式的機率就越大，但也常

18 《公共藝術設置辦法》第十七條：「執行小組應依建築物或基地特性、預算規模等條件，選擇下列一種或數種之徵選方式，經審議會審議後辦理：

一、公開徵選：以公告方式徵選公共藝術設置計畫，召開徵選會議，選出適當之方案。

二、邀請比件：經評估後列述理由，邀請二個以上藝術創作者或團體提出計畫方案，召開徵選會議，選出適當之計畫。

三、委託創作：經評估後列述理由，選定適任之藝術創作者或團體提出二件以上計畫方案，召開徵選會議，選出適當之計畫。

四、指定價購：經評估後列述理由，選定適當之公共藝術。」

見憑藉著「專業」的權威性，在經費較低或地處偏遠的個案，定調為「請託」參與的說詞，來合理化不公開徵選的主張。無論確實基於個案特殊訴求的客觀性，或僅是希望將機會轉移給自己熟識的藝術家，邀請比件與委託創作這類的徵選方式，在主客觀的複雜考量下越來越被採用，多數學者專家認為採用邀請的方式，能幫助政府機關尋求到優秀的藝術工作者（團隊），而這樣的主觀認定，可能基於執行與徵選經驗的判斷，但相對的，任何一個人都無法熟識全國（甚至境外）從事藝術創作人士之個別情況，依舊僅能推薦自己熟識或曾聽聞的藝術工作者來成為邀請名單；漸漸地，就形成與常協助政府執行個案之學者專家熟識之藝術工作者、團隊或業者，才得以擁有這樣得天獨厚的機會。

這些怪異且不符合公平原則的現象，也常影響著經常參與公共藝術提案者，因對於徵選機制的疑慮，而不願貿然投入成本與熱忱的顧慮與參與心態；也因由徵選方式的選定及種種執行細節，均掌控在學者專家的手裡，這也形成對於藝術工作者的創作機會、作品取決的價值判定標準，全然受限

於少數「專業人士」，意即公共藝術的種種決策，均得以完全合法的運作方式，讓特定對象容易取得利益；法令賦予專業成員的執行與決策權，也讓公共藝術的創作市場，得以在不合理卻也不違法的操作模式下，讓少數人操控著這個原屬於公共領域的事務；對於外界而言，也因趨於黑箱的決策程序，進而在公平公正的客觀性上有所疑慮，而大大降低了參與意願。

相對的，就另一面向的徵選實務而論，會逐漸傾向於採非公開的徵選方式，一則常在開放為不限定對象的公開徵選方式中，投件作品數量與品質都不穩定，興辦機關可能歷經多次的徵選，依舊未達擔任徵選工作的學者專家認可，而徵選不到理想的作品；但也有許多時候，在於握有執行權力的學者們，基於私人情感或信任關係，也希望直接引入符合自己價值觀的藝術工作者。無論基於何種出發點，一段時間下來，也漸漸形成：創作風格受學者專家喜愛或人際網絡廣的藝術工作者，往往較能擁有更多創作空間，反之，則會在這種封閉性的對象選定機制上全然喪失許多參與機會。雖然在法定程序上，由個案執行小組提供的邀請名單均需列入設置計畫書，經由審議會審議

通過方可成案，但多數時候，基於種種人際因素考量，這樣的徵選方式被推翻的機率其實並不高。

假創意的創作與弱化的藝術性

常見在提案作品之設置理念上，常狹義於基地與個案思考、缺乏與地方的深度聯結，不僅於環境中製造出更多冷漠的藝術物件、弱化了城鄉美學再發展的能量，作品更因缺乏地方認同而鮮少被公眾所關注；藝術領域常標榜創作的自主與自我風格與樣式的呈現樣貌，都在於彰顯創作的自明性，這樣的自由度，也讓許多公共藝術作品在創作上並未思考因地制宜的觀點，常見類似的作品樣式與型態，僅需在不同個案訴求中，變化創作理念的說詞，幾乎都可以符合任何一個場域議題的訴求。

雖然隨著政府在法定公共藝術的長期推廣，熱衷公共藝術創作的族群，逐漸由藝術創作領域，擴大為更多面向的設計領域人士；擔任徵選工作的學者、業界等專業人士之屬性上也日趨多元．；在這樣的發展趨勢下，公共藝術

無論就其徵選的標準或作品提案的水準，隨著「人」在屬性與價值觀的多樣化，理應擴張出更多樣性的作為與成果表現，但也因「人」的多元，常見在作品提案上，藝術創作導向與視覺設計的作品類型，在截然不同的創作面向上被相互比較；雕塑、裝置、拼貼、數位或多媒材等截然不同的類型，常被以混合型態來共同討論，無形中，讓徵選標準充滿更多價值觀點評定上的不確定性；在錯亂的遴選標準下，參與作品徵選之競爭者常為了獲選，無所不用其極地複製作品提案，再稍加修改後而成為他案的提案內容，甚至大量參閱國外案例，再稍加修改來轉為自己作品！這種缺乏創意，僅在於迎合視覺導向、討喜於徵選價值觀點的創作態度，促使不同程度的形式模仿，漸漸成為一種積非成是的常態。

但為何這類的作品常得以獲選？或許某種程度上真實地反映出許多在作品徵選上的隱性問題，也凸顯出法令透過修正，而提出對創作費的定額保障，其實並未帶動國內的公共藝術向上提升；當公共藝術領域的創作者不求創作上的提升，反而沈淪於參選技巧的鑽研時，必然導致創作水準的退化；

自我受限且自圓其說的假創意下，更失喪了創作的原始價值。另一方面，擔任徵選的學者專家，對於提案是否一案多投或是有潛在的疑慮，不僅在專業判斷能力的不足，對於整體的公共藝術創作市場也未盡了解。創作力低落的公共藝術工作者、缺乏專業觀點與解決問題能力的學者專家，加上僅在於追求完成法令程序的政府機構，自然形成臺灣的公共藝術，藝術水平普遍趨於低落，對社會、環境難具實質產能的關鍵導因。

媚外的價值觀與要求上的雙重標準

同樣的公共性訴求，在不少握有專業權力的學者觀點下，對國內外的藝術工作者卻有著截然不同的要求標準：許多經費較高的個案或重要建設據點的個案，常將創作機會保留給境外藝術家，但現實上，這些受邀來台的境外人士，在缺乏實際生活經驗下，根本無法在短時間內瞭解本地民情，當然也較難以確實詮釋人與土地的地方特質；個案作品的徵選價值，不過在於「買」回一個藝術的創意，藉著名師的聲望，將原本的「在地議題」順勢轉

為「全球觀點」。然而，盲從於「國際品牌」的價值觀點、廉價化境內藝術工作者，所呈現出的其實是一種文化自卑的價值觀。相對的，也有不少學者專家主張應以在地藝術工作者為對象，但若外地人所創作的藝術作品可以引發更大的共鳴，不也存在著另一層面的公共性？雖說，在地生活經驗較能深刻描繪出地方觀點，但在公共議題的論述上，並非侷限於創作者的居地才得以引發共鳴。畢竟，要以創作來論述公共藝術之公共性或地方觀點，在於創作理念與成果所呈現出的型態樣貌，是否能獲得多數公眾的認同。

無論政府部門或學者專家的媚外心態，常促使參與公共藝術徵選者，在參與徵選的投標訴求上，轉向以合作或策展模式，媒合創作風格接近的藝術家，退為仲介國外藝術家的角色。但受邀的境外藝術家僅是提供自我風格強烈的作品，而與臺灣公共藝術所論述的公共概念並不盡相同；這些仲介者的工作，就在於將藝術形體體轉換出符合訴求的議題，竭力將創作理念迎合徵選要求或標準；在許多學者專家的價值中，唯有認定為「大師」之作，才足以提供公眾有價值的東西，但對公眾來說，關心的可能並非藝術創作者的名望

高低，而是創作成果能否與自我的生活經驗聯結；學者專家所思考的價值，是將期待與理想寄託在「藝術家」這樣的角色，並期待創作本身即是完善的論述，並非將公共性求諸於民。這種媚外的觀點，似乎也由官方政策觀點，帶動出另一種價值觀，但這些被奉為「高貴」的藝術舶來品，長期以來，無論在公眾認同上或可以激發的能量，並未必然因高額花費而更能反映出意義；相對於立法之初，為要振興國內創作工作機會與鼓勵藝術界投入公共藝術之立意，更全然背道而行。

法令定義的學者專家・政府招標採購機制下的業者與教育者

中央及地方政府為需要辦理公共藝術之興辦機關解說辦理方式與法令流程，每年均會編列經費，分別推出「實務講習」與「教育推廣」等教育訓練課程，來指導興辦機關瞭解相關程序，並向公眾宣導公共藝術；政府文化部門往往因人力資源與專業知識不足而缺乏自辦能力，對於這項業務多透過採購作業以招標方式委外辦理。

在執行上，得標的業者（團體），在主辦之政府單位多未預設人選下，常足以掌握主講者人選、研擬與解說法令相關程序，無論講員資格選定或課程安排，無形中，多有一定程度的影響力甚至主控權。這些看似具正當性，僅是相關部門在業務需求上，依政府採購程序下，買賣雙方的履約事項完成，但問題的關鍵，就在於這些其實並未被嚴格檢核，也缺乏具體標準的教育機制；而為搭配課程所提供的文件範本，更可能被視為官方的標準範本使用，間接甚至直接形成未來各個案的作業標準或興辦觀點。在這個公共藝術「市場」的項目中，被定義為「廠商」的業者（團體），經常也是個案的行政代辦業者、參與徵選的藝術團隊或仲介國外藝術家的相關產業經營者；且這類由政府機構主辦的教育活動，因其常態性，也常形成固定數家的藝術公司或團體輪流投標，某些學者專家也常成為得標者的講員，而這些經常擔任講員的人士，不僅有機會成為更多個案的執行、徵選小組成員，久而久之也容易被地方政府視為專業人士而受聘為審議會成員，不僅繼續經營原本的公共藝術相關業務，更能因此而有機會爭取到更多業務。在公共藝術圈經營行

149

政代辦業務，或參與公共藝術計畫，因協助政府興辦講習而不斷攀升的「專業」身分，更在標案市場上強化了得標率；專家自由穿梭於個案或縣市審議委員、業者與政府舉辦之訓練課程講師之間的身分，無形中也在這個領域中形成更多被質疑的不公現象。

這種教育機制的設立，更令人匪夷所思之處在於，政府部門面對法令程序，卻非由主管部門進行教育訓練，而是以採購招標方式，委請「專業」團體或業者來教導政府機構人員；這種以學者專家為教育課程傳授與導引的主角，也引發出頗為弔詭的現象：為何是由可能對於法令程序也不甚熟悉的學者專家教導公務體系人員法令與程序？又如何期待受訓者在短期性的兩三天課程規劃中，速成地瞭解並能運用？政府部門學習公共藝術，對於公務執行具備何種積極性意義？多數情況下，興辦、設置單位與承辦人，往往都因首度面對公共藝術的承辦壓力而惶恐，雖然可能透過每個階段的設置過程學習經驗，但畢竟各政府機關並非時常擁有新建工程的機會，無論成效如何，往往卻也是極少數的公共藝術設置，對於參與講習的對象而言，參與的

意義，也多僅為任內一次性的業務辦理需求；隨著部門主管與承辦人員的常態異動，因經驗傳承上存在斷層而缺乏實質意義。「實務講習」這類課程在追求速成的出發點上，經常落於僵化的法令說明、學術理論或國外案例的分享，或以不盡合乎個案現實需求的案例作為內容；以專為複雜法令而舉行的教育講習而言，對於興辦作業之助益十分有限。而這個機制最大矛盾處，更在於個案計畫的形成與執行觀點均取決於執行小組，作品的選擇、評論均是由徵選小組，透過徵選機制來遴選出合適的作品，就法令規範上，幾乎每一執行階段，其主導性均被授權於學者專家的景況下，事實上，政府機關的業務承辦部門並無決策機會。

除了針對政府機構舉辦的實務講習外，由中央至地方政府文化部門也開始以一般公眾為對象，進行公共藝術的教育推廣，其中，以學者專家帶領民眾進行作品導覽的活動型態最為普遍。願意來參加的公眾，已屬於較為關注這類議題的族群，但往往在活動中，多數人仍感詫異，為何存在於生活周遭的這些藝術物件令人渾然不覺？這也說明了公共藝術政策缺乏配套的基

151

礎教育規劃；而就另一個面向而論，對政府文化部門來說，僅是為了一個消極的政策來做宣傳也彌補公共資訊不足的問題，但為何這些物件對作品若不經專家「引見」就難以受到關注？在氛圍上，似乎演變為引領著公眾對作品的「朝聖」行動，形成某種程度對於藝術（或藝術工作者）的「造神運動」！這些現象均真實顯現出：標榜著公眾觀點的藝術，不僅是一種皮層式的假性公共；原具有豐富想像空間的藝術，反而在政策與專家觀點的導引下，框限住公眾對於環境美學閱讀的廣度，更形成了象牙塔中的諸多病態現象。

八

由消極消費到積極生產的基金制

由分散式的個案設置到統籌運用的公共藝術基金

伴隨著公有建築而定的一％藝術經費，因基於非理性的經費編列額度，導致臺灣的公共藝術常呈現出極小或極大化之極端現象、不問屬性與基地概況的興辦動機、缺乏特定目標性的興辦訴求、因依法辦理所形成的消極性設置機制、學者專家的個案執行與審議的價值導向，缺乏整體考量的概念與相關配套政策、侷限於個案思考，更在資源分散的景況下，形成設置成效不彰、悖離公眾觀感……等種種負面因子，導致法定公共藝術僅是不斷消耗國家資源，卻始終都難以激發出帶動生產的軟實力。隨著日益高漲的國際城市競爭趨勢，有些學者專家們在個案執行上，開始嘗試將同一個政府部門的個案集中辦理，或運用較高經費的個案，整合為較為大型的藝術策展計畫；為了改革母法的瑕疵，與多年來各機關興辦不易、成果不彰等錯綜複雜的問題，地方政府開始陸續成立公共藝術專戶或開立基金制，以利將不宜設置、無意願辦理、經費過低或不利於執行者，均可將經費轉撥入地方縣市政府，以集中經費統籌辦理對於城鄉發展有利的公共藝術計畫或作為相關事項的經

156

費。

　「基金制」的概念由臺北市政府首先創立後，各縣市陸續看見設置基金的優點而跟進；彰化縣公共藝術基金，常年編列一定經費統籌運用於各轄內鄉鎮，讓公共藝術得以不受限於基地，集中不宜設置或無興辦意願之個案經費，將公共藝術資源整合配套於地方文化或產業特色推廣，透過地方資源與積極的興辦態度，不僅促進公共藝術在效益上達到最佳化，更著重於在地觀的城鄉美學願景，讓鄉鎮地區也能與都市在資源分配上趨近平權；台南市也嘗試透過開放式的申請機制，鼓勵偏遠學校、聚落主動提出計畫，進而形成以點帶動面的型態，促使法令具的公共藝術，兼具政策面的總體性與常民美學觀點的普及化，共同活化出具地方特色的公共藝術型態；台東縣的公共藝術，在長期缺乏公共建設下，其設置機會自然更為匱乏，且地方建設多集中於都市區域，更廣域的偏鄉山區聚落幾無興辦機會。在計劃操作經驗不足、經費及專業資源嚴重短缺等現實下，反能跳脫僵化的法令思維，基於地方的實際需要，透過補助申請、地方性策展等靈活運用方式，成為推動城鄉發展

的資源。這樣的機制發展到二○一三年，臺北市政府更讓公共藝術基金成為在城市裡舉辦公共藝術相關計畫的補助，並開放民間團體申請；這種轉換法定公共藝術經費的資源，也嘗試著開放讓熱衷辦理公共藝術的社會團體或地方單位之計畫申請，但受限於政府補助機制的限制，難以獲得全額支助；在作業流程上，即便通過申請，也常因加上透過局處業務單位與審議會的意見，實質上又形同在背後指揮個案的興辦方式，甚至在不同的見解下，而有不盡合理的要求，讓原本可視為一種政府與民間的特殊合作關係，共同投資、營造城市美學的良好機制，在種種人為因素下而失真，喪失了原本可能激發出的產能。台南市也於二○一四年透過補助機制，提供每案三十萬元上限的經費，鼓勵轄內各社區小學主動提案申請。這些較具積極性的作為，均希望讓原本被動且消極的設置思維，轉為積極主動的計畫推動，期望透過這筆經費的妥善運用，來成為城鄉美學的培力資源。一段時間下來，各地方縣市逐漸形成規模的基金或專戶機制，將原本分散的個案經費集中交由地方政府統籌辦理，而讓得以彈性運用的「統籌辦理」，成為改革不當母法的對

策。

理想觀點與實務執行面的「基金制」

地方政府推動「基金」管理制度或開設「專戶」，似乎成為改革母法非理性訴求的一種對策，也可能是現行法令下一種朝向良性發展的方向，嘗試透過改革，將法令觀點的公共藝術逐步朝向優質化推動；面對著複雜的設置程序，將經費繳入縣市政府的基金帳戶，也為需依法興辦的政府機關提供一條脫離困境的路徑，多數興辦機關更認為，唯有文化部門才具備辦理公共藝術的「專業」，但相對的，也形成了「辦理公共藝術就是文化局的事！」這樣的概念。各縣市的文化部門在法令上雖被授權為「審議機關」，但因人事不斷替換，承辦經驗難以交接傳承，將原本分散的零星個案統一轉由文化部門來辦理，也僅是將興辦的問題連同經費一併移轉、集中在特定的部門，看似改革性的「修正式」政策，其本質上的問題依舊存在。

蔚為風氣的基金制雖大受各地文化部門首長的青睞，在彼此仿效下，

公共藝術基金儼然成為各地方政府運用公共藝術經費資源，與處理興辦與管理的問題解決方式；但也由於個案的公共藝術經費，多是配合政府各項建設或部門需求，在經費結構上，分別統合一定比例的中央補助款及地方配合款，並非均為地方政府所支出之經費，甚至也有不少的建設並非源自於地方政府，將公共藝術經費均納入地方政府，似乎也形同藉此變相接收中央政府經費；成立公共藝術基金（專戶），讓地方政府得以廣納個案經費，也可能質變為不受民意機構監督，部門（或首長）的「特殊帳戶」，而被詬病為地方首長的「私房錢」；也基於這種經費收納的方式，有利於資源快速累積，擴充部門可另支用的經費來源，更有地方政府採以強迫方式要求興辦機關繳入！只是，當將個案經費漸漸轉為政府文化部門得以自主的「基金」，其實也失喪了原本公共藝術法規透過層層機制的監督與控管功能。為了解決法令規範下所衍生的種種非理性現象的公共藝術基金，同樣在欠缺通盤考量的操作模式下，又形成另一種引人非議的機制，無形中，又加深了公共藝術的負面觀感。

回歸公共藝術的公共本質而論，無論中央或地方之文化部門，均僅是單一政府部門，並不足以代表公眾；要改革公共藝術的積弊，向上提升為城鄉發展上的積極意義，並無法單倚靠這樣的經費收納機制獲得解決，而需回歸到永續經營觀點的教育問題：公共藝術的價值在哪裡？生活環境為何需要公共藝術？公共藝術又可以為環境帶來什麼？這些疑問的提出與對策的研擬，均應該以公眾族群為對象，並取其生活價值觀點來確定公共藝術的需求性與方向；但若要讓這樣公共性普遍化，也唯有成熟穩定的概念……而這些都需透過長期的教育機制與討論，方能逐步達成常民美學的實質意義。只是對於政府部門而論，公共藝術既已編制成為文化部門的業務，自然就與教育部門無關，即便是類似的藝術教育或環境藝術政策，教育部門寧可自行推出種種以校園美育為主的政策，也不願與文化部門之公共藝術相互結合，這樣的現象，也說明出在現行體制上，無論就其經費來源、政策思考與執行機制上，其實都在於因缺乏整體聯結，這些均是形成少數專業人士長期把持公共領域的潛在導因。

161

九

「後公共藝術」的願景

單一個案的美學論述 · 整體環境規劃的未來願景

法定的公共藝術因屬政府常態性建設，而逐年不斷累積執行經驗與成效；卻也因為「法定」，公共藝術的設置動機，長期以來始終都停留在配合「依法行政」的思維而完成，這種價值觀形成消極消化藝術經費預算，不求回饋與產能的消費態度，進而導致臺灣每年公共藝術的設置，雖耗資高額經費，但對比於公眾對於環境美學的感受度，卻是存在著理想與現實面上的極大落差；加上專業人才良莠不齊、城鄉資源不均等……等多元複雜問題下，更是大大地侷限了公共藝術的再發展潛能。

就藝術創作觀點與常民生活間的關係而論，當參與公共藝術的創作者在觀念與態度，若始終都僅是認為，只要藝術品的設置位置能佔據最佳視角，僅要讓作品在視覺呈現上得以發揮最大能見度，那就是對於公共性的回應方式，在這樣的價值思考下，即便作品本身具有極高的藝術性，也會因構成過程中缺乏對話，藝術物件自然能自我孤立於公眾環境中，而悖離公眾生活。就理想觀點而論，不同公共藝術個案之屬性、經費規模與基地環境等條

件的差異，反而更得以激發出多元面向的美學表現；但多數時候，學者專家

常因自我設限的狹窄心態，當面對較為高額之經費規模或屬國家重大建設的

個案計畫，依舊將經費切割為小區塊，以分配給不同的藝術工作者，但卻又

缺乏整合能力，導致一件原本得以完整論述的設置計畫，卻因無謂的經費、

設置地點過於碎化、切割，而在成果呈現上顯得更為破碎，這些均足以說明

出，無論藝術設置之於公眾環境的回饋性、再生產效能，始終均偏低的問題

導因，其實多在於這樣的專家引導與產業界的價值思考下，所形成的結果。

個案設置計畫常因單一思考，於各城鄉地區分別形成規模大小不一，零碎被

分配在不同屬性、場域的藝術物件，缺乏城鄉整體觀感的作為，於生活環境

中能引發公眾的視覺感知程度，當然是十分有限。

很長一段時間以來，政策的操作思維，總以「臺北觀點」來等同看待各

地方縣市的發展性與問題，事實上，各地城鄉環境特質與生活條件均有其差

異，公共藝術之於環境，更需要真實面對人文與土地等客觀環境背景，去思

考與發展出具地區特色的城鄉美學觀點。也因此，要重新省思未來的公共藝

術政策，理應提升至區域整合觀點的整體規劃思維，將個別的視覺藝術物件彼此聯結，透過活動軟體與環境硬體之總體推展，才得以更為真確地落實公共藝術之公共性本質，這些均是論及公共藝術之未來再發展，為最為首要的課題。

　　由單一個案計畫之於環境的整體發展觀點，進而聯合為整體城鄉美學的思維，並非僅在於口號式的陳述；早期的《公共藝術設置辦法》條文曾有過這樣的陳述：「整體規劃並檢討轄內公共藝術之設置。」這也說明出，早在立法之初的相關法令，即已冀望能透過綜合公私部門、透過不同知識領域，經由客觀審議機制的共識，來推廣藝術之於城鄉美學的宏觀性。就現行法令下的管理機制而論，審議機構（包含由學者專家組成之審議會、由地方政府文化部門為主管的審議機關），除了應就個案的特殊性，實地給予協助輔導，並藉由權責與溝通管道，聯繫上下級單位，以利公眾性活動與議題之推動，除促使計畫的理想性得以發揮最大功效外，同時也應具備其行政管轄區域內之整體環境發展思維與再創造能力，總體思考環境中之所有物件（建

166

築、環境設施），以在地特質與文化觀點的發揚，來輔助甚至刺激政策的發展，並能以客觀的角度就其適法性與合理性，來成為個案的審議原則，以發揮此上位角色的功能。

無奈，長久以來，審議會的功能不彰且問題層出不窮，太多實際執行與理想面上的落差，實難要求審議會有能力來帶動整體環境的美學觀，與透過多元多面的知識領域來形成影響力。法令面也曾針對這樣的現實，歷經多次修正，而將標準下修為：「提供轄內整體公共藝術規劃、設置、教育推廣及管理維護政策之諮詢意見。」隨著法令對於審議會的功能期待性降低，審議會的專業度與功能不足，始終是長久以來難以解決的問題，這也導致各縣市的公共藝術設置普遍缺乏「整體環境規劃」，難以透過審議機制來指引個案的發展方向、整合出城鄉的整體美學觀。這樣的問題，同時也指出了公共藝術設置與都市設計精神的整合問題；若審議機制無法實踐法令之「整體規劃」並檢討轄內公共藝術之設置」訴求，公共藝術無論如何演化與發展，都難以融入整體環境美學的脈絡。

167

藝術之於公共，公共藝術應有何種角色定位

隨著政府在法定公共藝術持續推動，由藝術理論或創作領域，到廣域的環境空間設計，越來越多元的專業人士相繼加入，公共性論述在日趨廣域的知識體系下日益擴張，但也因公共藝術在定義解讀上的不同觀點，而產生多層面之辯證；學者專家不時透過不同學理或實務上的見解，針對公共性與藝術性提出各自論述，即便兩者之間的對抗或融合關係各有其理論基礎，公共與藝術，似乎總被擺放在天平的兩端，僅有孰重孰輕的問題。

在後期的發展上，越來越多人對於公共藝術的討論，開始著重於「公共性」的呈現方式……但對於這個「公共」議題的論述，卻又常侷限在社群參與度、互動性與服務功能的狹隘層面……藝術要介入公共空間，在公共性的界定上，始終都被狹義在是否有配套於視覺藝術的公眾參與活動，來成為對於公共性強度的檢定方式。無論公共藝術如何被主張、切入之論點，來成為對場應如何呈現，若要論及公共藝術的再發展性，就不能總侷限於「公共」與

「藝術」間永無止境的迴圈式辯證，更需致力扣合更多與各種在地知識、環境人文特色，才能促使城鄉觀點的公共藝術，由點到面，透過區域的聯結，來呈現出在地美學的特質。

在這樣的演化趨勢下，公共藝術開始被賦予文化論述、關懷公眾環境、締造空間美感等重大責任；甚至更被期待成為一種既維持著藝術美學的本質，亦兼具承載民主精神之集體參與、成為地方文化論述之指標意義……等多面向之社會性功能。這些演變，在「公共」議題的回應上，自然不應再沿襲制式的公眾參與模式；公共藝術在型態呈現上，也不需再限定於物件的「設置」，而可以是一個行動、一個中長期的社區（街區）美學計畫；在這樣思維下所激發出的新類型公共藝術，多在於強調公眾議題的形成與參與度，以突破傳統、典型的視覺藝術型態。

突破法令框架、學理式的觀點，轉化出人文發展上的產能

雖然法令的功能性意義，或可在一段時期扮演某種程度的推手角色，只

是，公共藝術之於臺灣，雖已走過漫長的養成過程，在興辦概念上，卻依舊限縮在一％的狹隘思維；法令的強制性，讓公共藝術淪為一種「規定」；缺乏理性的規範，自然不具號召力，也就失喪了得以在公眾領域中談論公共性的能量，更遑論以藝術性幫助環境再發展的問題！若公共藝術揭示的是環境美學訴求，則需回歸建築藝術或環境美學的檢討，並非本末倒置地依賴微薄的「藝術品」去彌補建築與環境的不足。專家學者由加法與減法的辯證，到提出公共藝術於未來應該如何「加減乘除」的主張，這樣的省思，大致上是源自於對環境背景與藝術物件間應如何相融合的問題探討，進而思考該以怎樣的軟體規劃，促使藝術物件得以於環境中激發出更大能量。只是，過多的口號標語，趨於薄弱的實務操作經驗，總讓理想性的改革思維，始終都停留在說詞上的理想想像。若期望於未來逐步達成公眾參與的普及化、專業與計畫的優質化發展，除需思考重建公共藝術資源的分配機制外，如何突破「一％」經費法定比例與「公有建築」的迷思，及針對審議機關、學者專家、興辦機關及一般公眾，積極規劃常態化的教育學習機制，皆是公共藝術

政策需重新省思之處。

公共藝術發展至今，即便在學者與業界的把持下而問題重重，但依舊在諸多看似負面的逆境中，無論於設置或創作型態，總存在著許多潛在的可能性，也因為日趨多元地持續發展著，逐漸超越了原本藝術與環境間的靜態情境，對於公共性的要求也由缺乏實質意義的個案民眾參與，朝向更豐富多元的住民觀點實踐來推動；這些明確說明了公共藝術的永續性，是建構在公眾需求層面的主動訴求，而不再是法令規範下的政府部門作業。

促進公共藝術作為城鄉美學再發展的能量

當論及再發展，即便政府機構有心辦理、學者專家能提出理想，但最終同樣需擁有具備實踐能力的人士或團隊，才可能具體完成計畫理想，也因此，政府、學者與長期投入公共藝術的工作者，都必須擁有可相互溝通與連結的理念與能力，缺了其一，就足以讓一個計畫失去設置的意義。

法定公共藝術常被定義為一門游離於設計與創作兩者之間的特殊「專

171

業」；但隨著各階段的發展經驗，也進一步指出：無論就學理論述或實務操作等面向，公共藝術發展至今，實已超越創作、設計、藝術行政、工程管理等單一層面，交織出臺灣公共藝術的特殊性。隨著專業領域歸屬或供需面問題的日漸複雜，未來的再發展上，勢必需更廣納社會、產業、經濟等更多樣性知識領域的整合，而取代目前單一且狹域的知識面向、設置思維與操作型態；以跨領域的團隊型態與觀點的呈現，也將超越個別的泛藝術及泛設計的創作論述。相對的，就政府與學者的合作關係而論，更須深切思考，應如何將縱向的三級三審機制，透過客觀的知識整合，回歸至以知識分享的「階段分工」，以取代消極性的「階層審核」流程。這樣的發展趨勢，就可能將公共藝術導向為獨立之專門領域，而非以模糊的「專業」型態，繼續游離在設計及藝術領域之間。當再論及未來性，就不應始終都停留在個案思考與法令面的討論，更需積極面對城鄉資源的均衡化議題，這也是一個透過人、經費與資源的平衡，來具體化公共性的必要課題；如何以區域性整體城市設計概念來成為個案的準則，勢必是一個首要的觀念改變，而這個願景並無法仰賴

172

單一個案來完成，而必須針對上位政策進行改革。

「去菁英化」的藝術行動觀點

相對於一座城市的規模與構成內容，一件小尺度的公共藝術物件，或許難以有能力去改變、扭轉或造就一座城鄉的美學，但卻可以嘗試扮演好善意的觸媒角色、一個可以提供美感經驗的環境元素，來帶動出與公眾生活間的積極性意義。藝術物件的生命週期雖然有限，但關鍵在於形成過程中與住民間的情感交織，而不在於固定化、長久性的物質呈現；認同的建立，形成了展品基於社區的共同意識以決定去留的可能；住民自發性地投入認養工作，從精神層次而論，本已超越了法定程序中消極的管理維護機制。就計畫的主體性而論，其意義並非在於藝術美學呈現上的成效，而在於宣告結束後，藝術物件得以留存於生活領域的延續性；這些均是對法定公共藝術規約所提出的反思，與藝術作用於公眾場域的再進化觀點。

當代的公共藝術觀點，不限於視覺藝術的範疇，所談論的價值也非窄

域的藝術鑑賞；藝術之於公共，強化的是公眾社群所論述且定義的公共性，關鍵就在於滿足公眾價值目標之任何可能型態，而非制約於產學觀點所提出的價值論定；當公共藝術意識與概念都不普及化時，任何的價值定義與空間權力的界定，都難以合乎公共性本質。雖然臺灣公共藝術歷經了許多發展階段，但始終都在僵化且非理性的法令條文，與專業人士的集權把持下，而衍生種種複雜難解的問題。當學者專家可由主體轉化為客體，退居於主導與代議的決策角色，將專業知識成為一種資源的供應，轉為幕後的輔助、資源提供者，將會是再發展的首要改革方向。當公共藝術的公共性可以回歸於公眾，並成為一種具批判性、自我陳述的公眾言論時，才得以真實地回歸到公共藝術應有的樣貌。若將公共藝術創作定位成一種專業，則這樣的專業，也在於探索著如何透過藝術的作為，促使公眾、藝術工作者及更多知識領域之間，均可以在藝術於生活、環境的建構過程中，去建立出一種特殊的合作關係；這樣的關係，更在於導入專業資源，協助公眾實踐群居的訴求議題，而讓參與者均在其中獲得一段特殊的生活經驗。

一件與多數公眾生活產生關聯的公共藝術，並不在於以專業創作者為主體，也不以藝術性高低去論定美學價值，而在於因共同價值而聚集的群眾為主體；在這樣的關係下，彼此間講求的，可以是知識技術交換、共學的生活分享經驗，也可能是透過對於議題的表徵性，或對於一個生活環境的集體再創，而在不同區域間所產生的競爭性；社群成員之間的彼此競合，也在於更明確化其共同價值理念，地方社群與社群之間的競合，則在於能聯結彼此的能量來再創生活共同體；以參與者、住民身分與外地藝術工作者間的協力模式，藝術行動所追尋的核心價值，更在於體現藝術介入在公共論述上的積極性意義。公共藝術之所以與純藝術創作做出明顯的區隔，其意義就在於「去菁英化」的美學構成方式，換言之，其成果可以是素人與專業、在地與外地的一種合作、共學關係，絕非單以藝術專業為主體的單向模式，才可能透過社會行動來提出群我觀點的美學論；當計畫的專業操作模式與權力界限逐漸模糊，即意味著公民意識的抬頭，而讓每一階段的藝術美學行為，均得以轉化成為環境再造的動能。

節慶文化觀點下的公共藝術文化發展

傳統的節慶，多建構於不同地域、習俗與歷史來形成個別文化，但隨著交通快捷化、數位資訊普及化與全球化趨勢，節慶不再僅存於地方民情、約定成俗的種種習俗文化觀點，更逐漸在這種快速傳播與科技生活下，逐漸擴張、推演出一種在地全球化的城市美學力，並以這樣的能量，去轉換、萃取出經濟價值（如：波特蘭・俄勒岡州森林園市（Forest Grove）之「人行道粉筆彩繪藝術節[19]」（Sidewalk Chalk Art Festival）、里昂（Lyon）的「燈火節[20]」（Fête des Lumières）或國際奔牛節（Cow Parade）等）。於是，地方節慶之於當代，無論在型態表現、儀式過程，多不斷地再創新，在城市經濟觀點的訴求下，節慶文化更超越傳統民俗範疇，並跨越地域性，廣域化於宗教、體育、科技⋯⋯等更多元的當代主題，促使新興地方節慶得以一種人民共享的型態，來豐富地域文化的廣度，並激發美學經濟的強度。這些新節慶在於以既有的在地性，去形成、帶動且傳播全球化的共享價值，並藉此擴

張在地文化價值的最大值。臺北市在公共藝術的政策發展過程中，也曾運用公共藝術基金來結合每年的傳統年節，將公共藝術作為燈節「主燈」，嘗試讓公共藝術成為一種城市的新節慶模式，但缺乏深耕的基礎加上跳脫傳統樣式，無法延續傳統文化的符號記憶，反而讓這樣的活動在進行一兩年後就宣告終止。如何將公共藝術扣合常民生活的內容，集結更多經費與廣域藝文資

19 美國俄勒岡州森林園市（Forest Grove），從一九九〇年起，由山谷藝廊（Valley Art Gallery）舉辦「人行道粉筆彩繪藝術節」，從此成為每年九月第三個週六的固定盛事。結合音樂、展演、教育等各種活動型態，開放市區的人行道讓民眾恣意繪畫，本活動的特色在於提供了社區廣泛參與的機會，在活動辦理當天，所有居民、藝術家都可以同時在街道上創作，藝術節至今舉辦已二十屆，為社區帶來強烈的色彩、活力與強烈的在地凝聚力。

20 啟始於一八五二年，每年於十二月八日舉辦的里昂燈火節（法國），最初源於人們為了祈求阻擋聖母像落成之暴風雨平息，自發性地在家中的窗台點燃一盞燭光，自二〇〇五年開始，里昂正式將燈火節擴大轉型為結合藝術、展演的城市燈光表演，至今成為當地重要城市節慶，除創造可觀之觀光效益之外，也吸引各國爭相模仿。

源來激盪出更大的能量，許多縣市都嘗試透過不同的方式來呈現，每次的成功或失敗經驗，似乎也成為邁向下一個發展階段必經的養成過程。公共藝術在臺灣，卻也在種種問題面向中，發展出一套具在地性的文化觀，甚至，也嘗試透過美學的語言，來重新詮釋傳統生活，透過共同的文化信仰價值，來促使公共藝術更具多面向的積極意義。

無形的文化內容，藉由有形的量體與可感知的方式來成就傳承的目的，自然具有積極性意義，只是，當文化成為一種策略操作的手段時，節慶可能在這樣的過程中偏離了文化母體，在講求觀光文化的政策引導下，被低階化為一種消費性或娛樂性的功能；當文化場域被轉換為另一種特定、社交的場域時，在過度經濟取向的社會收益考量下，導致文化逐漸質變為一種「消費」，而脫離了原本關於文化資產維護與永續經營的文化行銷意涵。在這樣的價值下，既有文化的內容可以經由「再包裝」，來創新出新的樣貌，以創造出城市的經濟價值，與締造出城市的經濟價值，於是文化自然被帶進一種創意「產業行銷」的曖昧角色。也因此，在「文化行銷」訴求下，

「古蹟活化」、「社區營造」等政策性議題下，多質變為「行銷文化」的內容，不僅弱化了在地知識的閱讀性，也模糊了文化保存的教育意涵。在「行銷文化」的趨勢下，公共藝術雖逐漸由美學物件置入環境，推演至美學經濟產出的深層思考，但當反映在城鄉文化價值的思考面向時，藝術型態常以一種視覺表現，趨向於一種文化場域的標示性，以求激發「文化消費」的效能，但也在無形中容易模糊了原有的文化經營的本質。

透過藝術行動培養環境覺察與社會關懷的能力

雖然公共藝術在臺灣有著多面向的發展，類型的呈現也越來越多元，但依法辦理的公共藝術，往往是最遠離「公眾」核心價值的一環；反觀不少非法定公共藝術案例，藉由常見的藝術構成方式，以社區工作團隊或藝術團隊為引導者，帶領地方住民或村落學校的孩子們觀察自己的生活環境，並將之圖案化或藉由色彩來將環境美學化，甚至進而將美學成果觀光產業化，更具積極性在各地完成許多內涵各異、具有地方觀點與公眾參與性高的美學

行動；同樣的油漆「彩繪」或磁磚「拼貼」，在不同的城鄉小鎮中，有時呈現的是素人觀點的愛鄉運動，也可能在於表徵出生命教育的意涵，透過美學行動作為一種異質介入，讓人們重新看見自己身處的土地、讓座標性的「空間」(space) 成為帶有精神意義的「地方」(place)。

　　這類的發展面向多半出於偏鄉振興的初衷，雖然近年來在部分案例的操作模式與成果表現上，也存在著卡通化、抄襲、盲從……等負面現象，但在其中卻也可以找到，讓孩子透過藝術美學的媒介，更加增添了貼近自我文化及深刻認識家鄉的機會……不管是由耆老講述地方與產業文化，或者鼓勵孩子進入生活環境進行生態觀察……這一系列的過程中，經常包含許多在地記憶的採集與分享行動，於是，表徵生活內涵的視覺成果，其實蘊藏著歷史、產業及文化等多元面向的知識理性與故鄉意識的感性結構。面對這些源於住民的美學作為，講求的並非在於藝術專業的創作性與作品風格之價值論定，自發性的環境藝術來自於一種自我經營、一種自我的環境價值展現。當社區中這樣的價值開始體現時，無需冗長的法定流程與過多的學者專家介入，法

令便不再成為成就公共藝術歷程上的沈重包袱。這些以住民為觀點的藝術作為，不僅跳脫創作的自我性，更在多樣多元的推動下，成為一種服務公共的對策或手段。但相對的，也由於這類的美學行動方式門檻較低、資源也較易取得，在各地相互仿效與發展下，快速發展成為各地以村落美學來推動地方文化或產業行銷的主流方式；高複製性、低美學標準，或是過於自我觀點的構成方式，卻也容易形成另一種公共藝術的制式框架。

就操作面而論，這些看似更具公共議題的美學作為，也常需要藝術工作者、學者的專業協助與知識分享，甚至在經費來源部分，也需透過補助機制，相較於法定公共藝術，其差異之處則在於操作的對象與動機，是否源於公眾社群與公共議題的主動性；因此，當論及公共藝術之美學性，其意義並非在於藝術層面的品味觀點，而在於如何透過藝術美學來講述、彰顯一個社群期望藉由公共議題所表達出的群我觀點。

放眼未來的發展趨勢，公共藝術在內容構成與對象上，將不再侷限於單一藝術工作者的專業舞台，可以是跨領域的結合，也可能在於以常民美學

的方式、以為自我的生活場域，來強化與彰顯公共議題的陳述，撰寫出更為豐富的生活美學故事，進而成為一種地方文化的推廣意義。藝術之於公共，藉由視覺感官，來提供一種關於現況與未來的觀察、思考與參與，表徵出在地生活美學的價值；就整體環境的發展性而論，越來越多面向領域的專業介入，亦帶動出跨域、跨界的成果多元性，多樣化的公眾參與經驗，也促使公共藝術表現出獨具特色的在地知識。

基礎教育是公共藝術再發展的根本

　　發展至今，始終都缺乏任何一種認定（或檢核）機制，足以明確地規範出該具備什麼技能，方可稱作公共藝術專業，更遑論明確定義何種藝術型態與內容才得以被稱為公共藝術；相對的，亦無法定義何種創作者的屬性或專長才具備完成公共藝術的能力，在在都說明官方依法辦理之公共藝術類型，對公民社會或公共環境的定位而言，仍處於姿身未明的渾沌狀態。為解決這個荒謬的情境，如何積極透過上位政策的聯結與組織重整，使其回歸到教

育、文化與藝術等範疇，並透過不同人與不同地方性的訴求表達，以美學的社會行動，來實踐出群我的生活環境觀，應是未來再發展上的明確方向。

一個人懂得如何布置自己的家、照顧自己的環境，發展出自己的生活價值或品味，在追求自我完成的實踐過程中，需要多面的知識概念與種種技術上的學習，況且對於一個攸關到公共空間之環境美學、文化表徵等更寬廣面向的公共藝術，自然更須要更多面向的知識與技能……但唯獨公眾「認同」卻無法靠藝術工作者或公眾的單向學習就得以達成。教育學習，是在未來推動公共藝術上最首要的課題，這裡所謂的公共藝術教育，並非主管機關為推動公共藝術興辦機關得以具備辦理程序上的行政概念，所舉辦的講習訓練課程；而是透過基礎教育上的學習規劃，讓公共藝術的概念得以成為一種生活上的基本知識；公共藝術教育有別於一般的藝術教育，其核心價值在於如何學習完成自我與群我間的探討，並在共識下，協力建構公眾環境的自信與本能；透過基礎教育，不僅可以讓公共藝術教育成為生活美感的養成機制，更可以進一步學習到，如何藉由藝術來作為一種公共議題的討論方式。

一般來說，藝術教育或創作學習對於孩子們而言，是一種在基礎知識外的技能培養，為的是實踐菁英培訓的教育價值，但對於偏鄉地區來說，同樣的培育資源相對於都會地區卻是缺乏的，因此，公共藝術所論述的公共本質，若在於不區分社會階層、經濟力或族群等背景條件上的平等，透過以公民議題為核心的藝術行動參與過程，孩子可以真實體驗美學學習，來經歷一段特別的生活經驗，也在其中，從瞭解與閱讀家鄉的歷史人文，進而激發對於生命成長與土地之間的故鄉意識；公共藝術成為公民概念養成的課程內容，將更勝於停留在以美術教育來教導；美學的語言，成為另一種加強人與環境、人與人之間互動與溝通的方式，良好的溝通建立在細緻的自我檢視之上，孩子們必須「閱讀」、必須融合其感知進行「創作」，一顆有能力進行觀察與感受的心靈於是有機會藉此慢慢成長。同樣地，就一個地方社群而言，「住民觀點」下的生活、環境美學作為，或透過美學觀點的社會運動，均具積極性且饒富創意。

就這樣的發展方向，與其將公共藝術歸納為藝術文化，而編制於文化部

門，則更應該轉為教育的內容，透過教育政策的推動，來讓公共藝術落實於生活，並成為一種環境學習的基礎教育訓練內容。因此，由中央至地方政府之文化部門，應如何看待並願意開始建構教育養成機制，來讓公眾瞭解公共藝術與生活環境的概念，更是公共藝術政策於未來發展與推動上，應該長期積極深耕的政策方向，唯有讓公眾透過教育養成到自我的認知，以住民自主的環境觀取代非理性的設置機制，才能讓公眾藝術以新的身分，重新思考其存在的意涵。這些觀點均明確地說明出：公共藝術教育並非在於發展出一套學說，或透過藝術教育讓公眾學習藝術創作的技能，而是藉由藝術在形成過程上的作為，來學習人際與環境關懷的述說能力；當概念與知識已有相對基礎時，公共藝術才有能力去論述其公共性，方得以真實地回歸於公眾，也唯有以公眾為主體，透過公共議題的共識，才能進化出公共藝術之於公共場域的新生命價值。

學理上的公共藝術學系在於成為一門專業

公共藝術在操作上，是否需要藉由專業來主導？學者專家的角色，是否應改為在輔助個案的立場上，就其學術、知識經驗本位，以諮詢者的位階，轉為輔助個案完成的服務角色？這些都是在「專業」定位上需要省思的。更進一步地，如何成為一個公共藝術家？何種養成過程，才能培養出公共藝術的「專業」能力？或可稱之為公共藝術學者，這些均需透過不同層面的教育機制，與永無止盡的再學習過程，才得以回歸到以公眾為主體，來論述出公共藝術應有的人文深度。深究其公共的本質，公眾性的體現，本不應侷限於短暫性之活動行為，而在於長期的互動、教育性功能的引發，將在地認同能量最大化，而成為共同精神價值之資產，並在於一種公眾環境議題的自發性及自我實現之價值創造，甚至應在於更高階之城鄉美學永續發展的至高視野。

臺灣長期積極推廣公共藝術，卻始終未隨著發展過程，設立公共藝術學之學術或研究機構，以培育真實的專業人才；因此論及所謂之「學者專

186

家」，實有諸多爭議之處；在制度上，在專業養成與考核機制均尚未建立的現況下，僅是由機關的行政權力或決策者的主觀價值，去定義出另一群人專業權力的作為。即便要提倡專門學系的成立，預估在初始階段上，其師資也僅能選擇目前在公共藝術領域的學者，以個別的知識領域來結合為專業養成的教導，並無法立即達到「公共藝術專業」養成的目的，即便如此，並非就沒有成立的需要，透過正式學系，可落實這個領域的理論研究，促使這門專業累積各方經驗、吸取各方知識體系而漸漸演化，進而邁向成熟的新公共藝術論點，尤其豐富的「臺灣經驗」，更是促成這項專業的主要價值核心。

「公共藝術學」應該是一門什麼樣的專業？就現行公共藝術的內容，與較容易被理解的關鍵詞彙而論，它融合著創作技能、美育教育、社區營造，表徵著地方文化或場域特質；操作上則是結合社群活動議題的企畫、美感的啟發與創作活動來集體完成有形的視覺形成；這意味著公共藝術學在基礎概念上，聯結著社會、文化、環境及廣域的美學技能……等跨越單一知識領域的多元且為多面向內容，且在成果之形式表現上更存在多樣可能。在永續性

的思考基礎上，公共藝術專業課程，自然不在於藝術作品的欣賞，或製作技術的學習，在知識領域上，也無法再單獨歸屬於藝術、景觀、建築、工業設計……等泛創作或泛設計類學門，必須思考如何推廣出融合創作與設計的內容，重新以完整的公共藝術學為核心基礎來開辦相關學系，才可能讓公共藝術得以回歸到應有的本質，向前發展出屬於自己的專業論述。

讓「公共藝術」成為另一種社會行動的專有名詞

將公共藝術分割為「公共」與「藝術」兩部份的區分方式，自始以來都是爭議不斷之處，公共性的問題，並非僅在於設置地點是否具公共開放性，還包括民俗觀點、景觀特質與在地人文特色……等層面；一處公園、一處日常熱絡的公共場域，也並非一定需要藝術美學物件才得以有公共的意義，換言之，藝術可以是激發環境場域能量的一種方式，但公共場域本身的存在意義在於種種公共性內容，本質上與藝術並無直接關聯。若回歸到二十年來在公共藝術領域的參與者背景，原本就非僅視覺藝術工作人士，也包含了建築

師、室內裝修、工業設計、廣告設計及廣泛的視覺設計工作者的參與，參與者的多元性也說明了「公共藝術」本身，其實應該要被視為一整體且不可分割的名詞，而非分開思考。公共藝術型態的廣域發展，不僅超越藝術創作的純粹性，也延伸至更廣域的泛設計領域，但這並非僅是泛藝術或泛設計領域市場歸屬的辯證問題，而是意味著公眾性議題逐漸朝向廣義的趨勢。

由藝術「設置」邁向藝術「計畫」，由過去單點形成的設置模式，融合多方資源來轉換為全面性的環境美學價值議題，將會是未來發展上的主流趨勢；更多元的「創意」，更在促進公共藝術得以建構在一個「共創」的平台基礎上。多元性的公共藝術論述，勢必是公共藝術於未來再發展上的必然趨勢；「多元」議題並非僅止於單一的教育課程型態、媒材多元複合性，或活動參與多樣性，未來應講求的，是以藝術物件的完成為主體，來聯結不同專業領域，以建立出跨領域的合作關係，並透過這樣的關係，讓公共藝術成為一種「共學」的學習機制；同樣的概念，也可讓專業與公眾經歷一段「共學」經驗，透過公共藝術的操作過程，來彼此學習與分享知識、技術與彼此

189

的生活經驗，而自然形成的特殊合作關係；公共藝術可以提出怎樣的價值觀感，以號召更為多元的專業角色介入，來激盪出更多面向的創意思考面向，方是未來公共藝術領域需積極探討與推動的方向。更需深層思考的是：公共藝術之於生活的意義，是基於住民在生活中的需要而啟動，抑或源於法規的硬性規定、被動地配合流程，來決定藝術物件之於公共場域的存在價值；相對的，是源於住民的公眾價值觀？還是出自於外部學者定義的公共？或是盲目的經費補助追求？更剖析出這個藝術是否具備真實的公民論述的價值。街道上需要何種藝術？該傳遞何種美學？藝術的創作專業，當然也可以成為一種回應問題的答案，若針對場域與藝術之間的對話性而論，需要的是透過在地生活經驗來省思這些環境議題；若在於回應生活場域的公共議題，也需藉由住民的生活經驗來成為個別或群體創作的導引，這些都不是學者或專家可以其有限的知識、技能來加以詮釋或定義。

事實上，無論在於「公共藝術」或「社區總體營造」的討論，就形式意義上來說，都僅是政策推廣下的結果，兩者背後共通的本質，均在於帶動群

體生活經驗的新價值觀點。當論及公共藝術應如何朝向更廣域的公共美學發展，而如何形成這個計畫的流程，就是一種透過集體性的共創過程中，在思想價值持續演繹所形成的「次序」；論及集體性，並非侷限於一個具體的團體或機構，其關鍵的核心在於群體的「共識」，而透過高度共識所形成的社群組織，就可能帶動出一個足以將行動具體化的機制。

一路走來的發展經驗，已說明出炒作性的政策價值觀點、法令程序框架的存在，始終侷限著公共藝術範疇的思維，因此，在未來發展上需積極改革的，自然就非在於法令應如何修正，甚至應勇於消滅法令框架、激起廣域公民在議題與操作上的自覺自主，才能突破既有的操作思維，轉換出具生產意涵的新思維。若將「公共藝術」作為一個專有名詞，原本將公共與藝術分開解釋所衍生的問題，也能在這樣的概念下，引領公眾尋找到適當的方向，進而透過群我的智慧與力量，規劃、設計與動手操作，實踐與完成自己公共藝術計畫，促成公共藝術自成為一門以社會行動為核心理念的知識領域。

臺灣公共藝術學 I

黑色‧公共藝術論

作　者　林志銘

編　輯　龐君豪

版面設計　曾美華

封面設計　曾美華

企　畫　城鄉文化暨公共藝術學研究室

出版發行　暖暖書屋文化事業股份有限公司
地址　231 新北市新店區德正街27巷28號
電話　886‧2‧2910‧6069
傳真　886‧2‧2912‧9001

出版日期　2017年1月（初版一刷）

定　價　380元

總經銷　聯合發行股份有限公司
地址　231 新北市新店區寶橋路235巷6弄6號2樓
電話　02‧29178022　傳真　02‧29158614

印　製　成陽印刷股份有限公司

文化部
MINISTRY OF CULTURE
本書獲文化部輔助

國家圖書館出版品預行編目 (CIP) 資料

臺灣公共藝術學 .I, 黑色 . 公共藝術論 / 林志銘著 .-- 初版 .
-- 新北市 : 暖暖書屋文化, 2017.01
面；　公分

ISBN 978-986-93481-0-2(平裝)

1. 公共藝術 2. 文集

920.7　　　　　　　　　　　　　　　105014001